新撰楹联集《张迁碑》字

○ 郭振一 编撰

河南美术出版社
·郑州·

诗书孝奋留年载

文字出新用万家

图书在版编目（CIP）数据

新撰楹联集《张迁碑》字／郭振一编撰．—— 郑州：河南美术出版社，2023.11（2024.8重印）

ISBN 978-7-5401-6174-3

I.①新… II.①郭… III.①隶书－碑帖－中国－汉代 IV.① J292.22

中国国家版本馆 CIP 数据核字（2023）第 037170 号

# 新撰楹联集《张迁碑》字

郭振一　编撰

| | | |
|---|---|---|
| 出 版 人 | 王广照 |
| 选题策划 | 谷国伟 |
| 责任编辑 | 王立奎 |
| 责任校对 | 管明锐 |
| 装帧设计 | 张国友 |
| 出版发行 | 河南美术出版社 |
| | 地址：郑州市郑东新区祥盛街 27 号 |
| | 邮编：450016 |
| | 电话：(0371) 65788152 |
| 印　　刷 | 河南瑞之光印刷股份有限公司 |
| 开　　本 | 889 毫米 ×1194 毫米　1/24 |
| 印　　张 | 5.25 |
| 字　　数 | 52.5 千字 |
| 版　　次 | 2023 年 11 月第 1 版 |
| 印　　次 | 2024 年 8 月第 2 次印刷 |
| 书　　号 | ISBN 978-7-5401-6174-3 |
| 定　　价 | 25.00 元 |

# 编写说明

书法是中华优秀传统文化的璀璨瑰宝，楹联是中华文化宝库中的一种特有的艺术形式，二者都是以汉字为载体。联以书兴，书以联传，楹联和书法有着不解之缘。清代中后期，金石学和考证之风兴起，之后碑帖集古成为一种风尚，其中以集联尤为突出。然『文章合为时而著，歌诗合为事而作』，楹联也不例外。从名碑名帖之中新集楹联，跟上时代步伐，就是一件非常有意义的事情。在这方面，郭振一先生进行了积极的实践，并取得了丰硕成果。

以往所见碑刻集联类图书，底本基本都是来自艺苑真赏社玻璃版宣纸印刷的集联类图书，且各出版社之间翻来翻去，毫无新意可言，水平也参差不齐。本社这次编辑出版的郭振一先生的『新撰楹联集汉碑字』共十种，这是作者历经数载，畅想深思，对知识和智慧进行高度融合的艺术结晶。用汉代碑刻的文字来撰写楹联，犹如在麻袋里打拳、戴着镣铐跳舞，

1

难度可想而知。但细品之，这些楹联颇具文采而又含义隽永，或弘扬传统、传播知识，或述理叙事、抒发情怀，或状物写景、描绘河山，或讴歌时代、礼赞祖国，都洋溢着时代气息，充满了正能量。著名书法家、书法理论家、河南省文史馆馆员西中文先生看过集联后评价：

『作者所集联甚好，立意精邃，安字切当，平仄也大体合律。虽有个别地方以入声字作平声字用，但在集联这种形式中，腾挪空间有限，应可从权，故无伤大雅。允为上乘之作。』

本书用《张迁碑》中的字对郭振一先生所撰楹联进行集联，进行集联时，坚持尽可能用原碑中字的原则，但由于个别字在《张迁碑》中没有，我们将原碑中的字进行笔画拆解再拼，以达到整体风格的统一，在此特做说明。本书所集楹联长短相宜，从五言到九言不等，又以常用的五、七、八言为主。希望能以此书的出版，使广大读者在书法的临摹与创作中找到最佳结合点，以期在楹联的欣赏和撰写上有所启示。

（谷国伟）

2

# 前言

《张迁碑》立于东汉灵帝中平三年（186），为汉隶雄强朴茂一类书风的代表，也是整个汉隶中尤重方笔的经典之作，对后世影响很大。其有谓『书法方整尔雅，汉石中不多见』。此碑率真质朴，有大巧若拙之妙，在当今也备受推崇，既可作入门向导，又能为深造取法。

碑帖集古早已有之，唐宋名家从经典碑帖中集文集诗等皆有大成。清代以降，碑帖集联日见其多。而今细品名碑古字，深感字字珠玑，由衷喜爱。于是渐开思路，不舍昼夜，日积月累，便有所得。于一石之中求知问道，炼字遣词，但得一联，便因收获之乐抛却寻觅之苦，品味楹联之趣和书法之美。若以古朴秀逸之书法展示文采焕然之楹联，将得珠联璧合、相映成趣之效果。在当今书法学习中力倡碑帖集古，尤其集联，是很有意义的。碑帖集古为

1

继承传统之路径，临创转换之接点，艺文兼修之良方，学以致用之实践。

面对古碑名帖，亦感祖宗神圣、文化精深、经典伟大、先贤可敬，而自己犹如滴水之于沧海，渺小而又不能离开。值此成书之际，要感谢隶书名家王增军老师的启发引导，更钦佩河南美术出版社书法编辑二室谷国伟主任的慧眼独见。由于自己水平所限，其中的不足及不当之处敬希见谅，并求方家不吝指教。

<div align="right">（郭振一　辛丑重阳于河北廊坊汉韵书屋）</div>

# 目　录

| 32 | 31 | 30 | 29 | 28 | 27 | 26 | 25 |
|---|---|---|---|---|---|---|---|
| 千年高表垂新世<br>万里长城载远方 | 守国远在千山外<br>游苑近从三友间 | 克己为公忠孝事<br>宽人爱友善良行 | 亲师守纪近君子<br>重道崇德远小人 | 远上高山游素雪<br>近留雅苑览白云 | 无声近树风常起<br>有色远山月自留 | 爱书不释知思永<br>练字独行善立新 | 文思诗绪风云起<br>人事天时日月随 |

| 40 | 39 | 38 | 37 | 36 | 35 | 34 | 33 |
|---|---|---|---|---|---|---|---|
| 小路山中存雅景<br>流云天上有新诗 | 风俗节日在京畿<br>故事流年存永定 | 常思故旧少出山<br>为有新人多上道 | 治世行仁周文王<br>为人克己孔夫子 | 尚德重艺长行远<br>近道亲仁永为高 | 长城万里祖龙建<br>平野八方武帝开 | 独行震起非亲月<br>远路出征是问天 | 荡荡多来君子也<br>区区少有小人焉 |

| 48 | 47 | 46 | 45 | 44 | 43 | 42 | 41 |
|---|---|---|---|---|---|---|---|
| 林间小路知新树<br>艺苑芳兰随雅风 | 多行远路出新景<br>常览家书示后人 | 风自云间除旧岁<br>雪来天外贺新年 | 常述诗书出苑内<br>方知筹策在帷中 | 武功文治家国定<br>君正民勤社稷兴 | 同行千里人常近<br>共享万方路永宽 | 乡间苑雅文声近<br>云上兰芳书艺强 | 流云犹送高声远<br>弦月常随雅兴来 |

| 56 | 55 | 54 | 53 | 52 | 51 | 50 | 49 |
|---|---|---|---|---|---|---|---|
| 流云有兴游天外<br>小月无言在寓中 | 家门苑内白云素<br>荒野林间丽日高 | 君为吾友是吾师<br>自尚其德问其道 | 拜年少长享新年<br>贺岁时节别旧岁 | 家乡小震正周年<br>腊月新风时六九 | 门外西风烦我事<br>国中重器示人知 | 初出在县文思起<br>少小从师字艺萌 | 天性敦纯如雪素<br>自生淑雅是兰芳 |

| 64 | 63 | 62 | 61 | 60 | 59 | 58 | 57 |
|---|---|---|---|---|---|---|---|
| 兴家事孝亲为本<br>治世惟民爱在先 | 常从有日思无日<br>不在无时思有时 | 随云行路问其远<br>如器用人知所长 | 从艺恩师多重道<br>辅国良弼更忠君 | 利人为己行善事<br>治世兴国立新功 | 温润风流出艺苑<br>芬芳丽雅隐云山 | 先祖拜崇能立世<br>双亲事孝定知年 | 对月行风游雅苑<br>从山随性荡白云 |

| 72 | 71 | 70 | 69 | 68 | 67 | 66 | 65 |
|---|---|---|---|---|---|---|---|
| 人近年高思旧友<br>君行路远有新知 | 良干从来为孝子<br>爱国然自也兴家 | 君子随然云释道<br>高人进退自阴阳 | 良知自有定非为<br>色相方思书不可 | 荒平云远鸿归北<br>月小山高日落西 | 命有非能令我受<br>事无不可对人言 | 朝阳东起方行路<br>新月西行以问知 | 山高景远非无树<br>月隐风平是有声 |

| 80 | 79 | 78 | 77 | 76 | 75 | 74 | 73 |
|---|---|---|---|---|---|---|---|
| 送君数里无相问<br>别绪多重有永思 | 有兴归鸿游旧苑<br>无声素雪润新萌 | 多对二三高兴事<br>少思八九不随人 | 常重四时有五谷<br>自通六艺更双全 | 唯以细节决胜负<br>更从方略定存无 | 可行路上无人问<br>能立山中有远亲 | 良师重教懿德雅<br>家父崇仁垂爱亲 | 四书勤览文思广<br>六艺全通才气高 |

| 88 | 87 | 86 | 85 | 84 | 83 | 82 | 81 |
|---|---|---|---|---|---|---|---|
| 来自阴阳言体用<br>有从表里述知行 | 有言不讳朝先祖<br>多问常烦对我师 | 崇道树德兴正气<br>立言问事焕新风 | 刊石为颂周平王<br>定位以书中权本 | 东遗三本先中后<br>周立数石文宣平 | 忠良辅弼股肱位<br>世代公卿文武才 | 随芳览胜风流日<br>事雅出新自在时 | 览雅披诗书正气<br>近亲爱友颂良知 |

| 96 | 95 | 94 | 93 | 92 | 91 | 90 | 89 |
|---|---|---|---|---|---|---|---|
| 披览风云思旧事<br>知行岁月贺新书 | 乡路通平强郡县<br>民生体恤利家国 | 览景兴诗行远路<br>崇忠颂孝荡新风 | 不负人民我无我<br>中兴社稷山外山 | 方除色相定能行<br>为有公平书不可 | 新岁行犁种五谷<br>陈年守苑牧三禽 | 家国行事守八本<br>内外为人言四知 | 建功干事非无我<br>定策思方是有人 |

| 104 | 103 | 102 | 101 | 100 | 99 | 98 | 97 |
|---|---|---|---|---|---|---|---|
| 无怨温温恭雅日<br>有言喋喋不休时 | 初起师从张仲景<br>后来立世周树人 | 乡里高年知远近<br>人间正道在德行 | 丽景芬芳九万里<br>懿德流润五千年 | 可以啬夫知社稷<br>能从小吏问家国 | 颉颃南北征鸿远<br>游荡东西初雪来 | 渊远流长知树近<br>山高月小有石出 | 石弟拜石遗雅事<br>晋人师晋更风流 |

| 112 | 111 | 110 | 109 | 108 | 107 | 106 | 105 |
|---|---|---|---|---|---|---|---|
| 平时节日常思亲友<br>正月新年更系子孙 | 艺高德重为人师表<br>武略文筹盖世才能 | 孙先生广爱民为本<br>孔夫子自知吾不如 | 先人后已惟德是重<br>守正出新以道为崇 | 书文竖表惟崇先祖<br>勒字刊石以示后昆 | 崇文尚武诗书永颂<br>近道行仁孝悌常兴 | 自然既立阴阳同在<br>新景方生内外相通 | 汉风问道兴于西北<br>书友从师寓在东南 |

| | | | | | | 114 | 113 |
|---|---|---|---|---|---|---|---|
| | | | | | | 知行时有色从来先后<br>进退本无声以示新陈 | 细览千年书是拜诗文<br>长行万里路如游风景 |

於家行孝悌

在外事溫恭

于家行孝悌
在外事溫恭

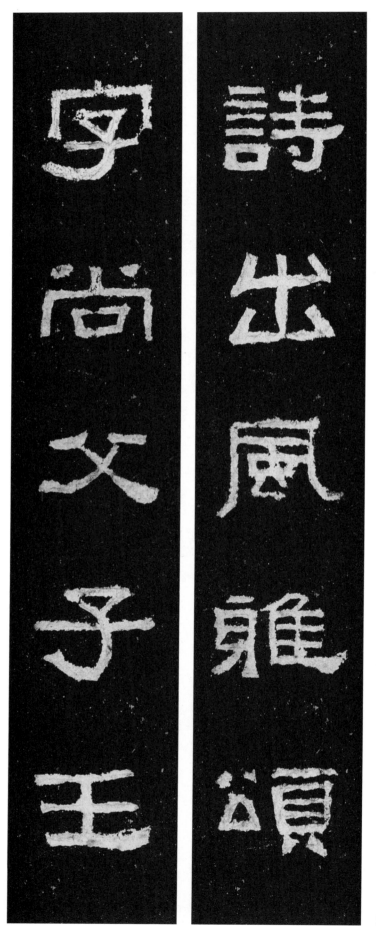

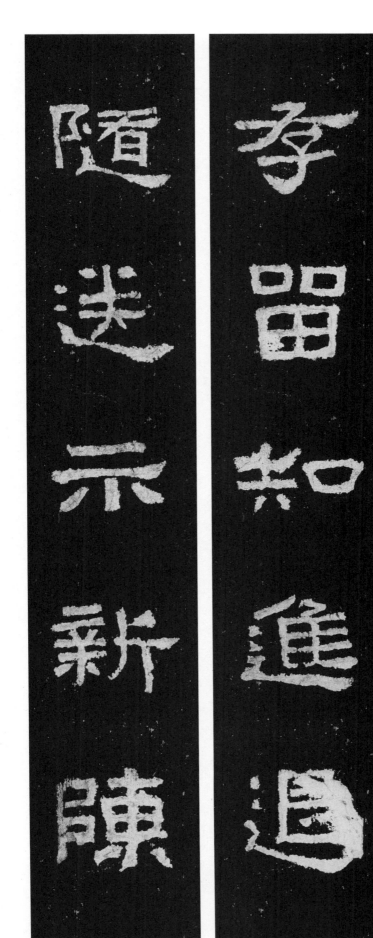

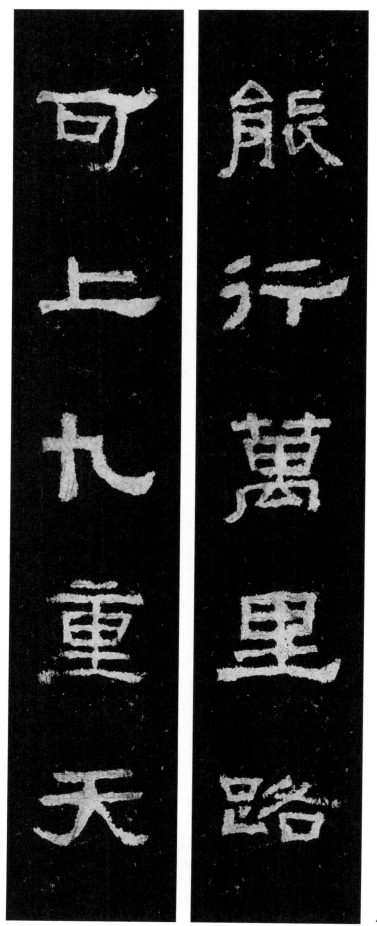

能行萬里路

可上九重天

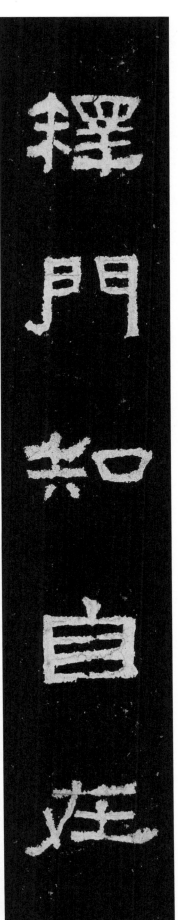

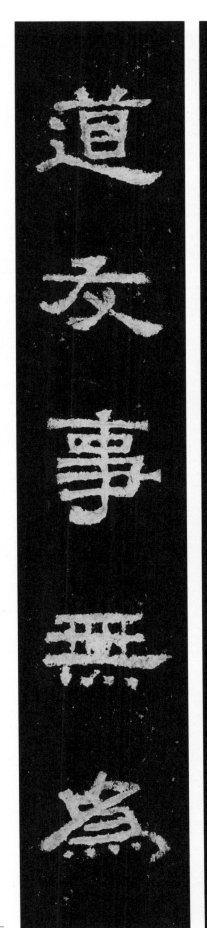

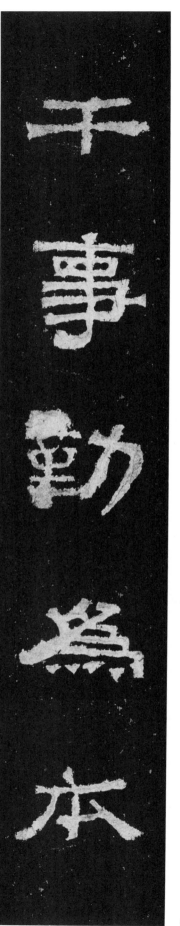

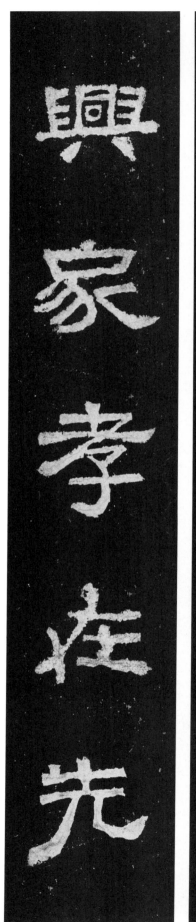

興家孝在先

干事勤為本

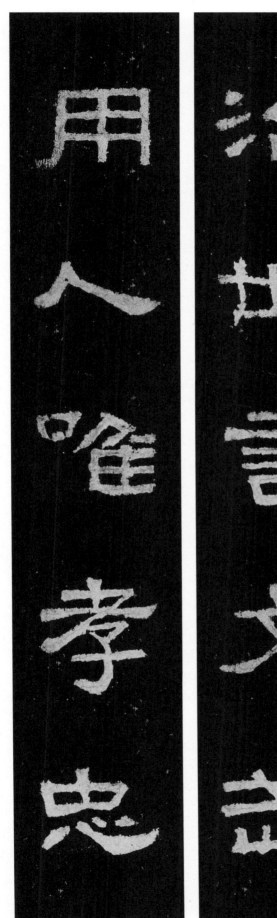
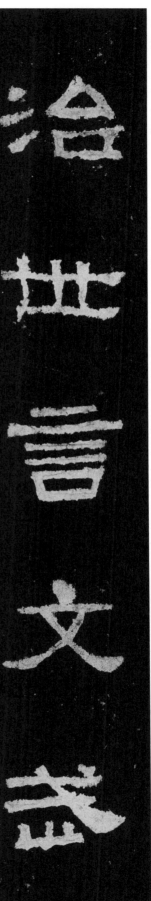

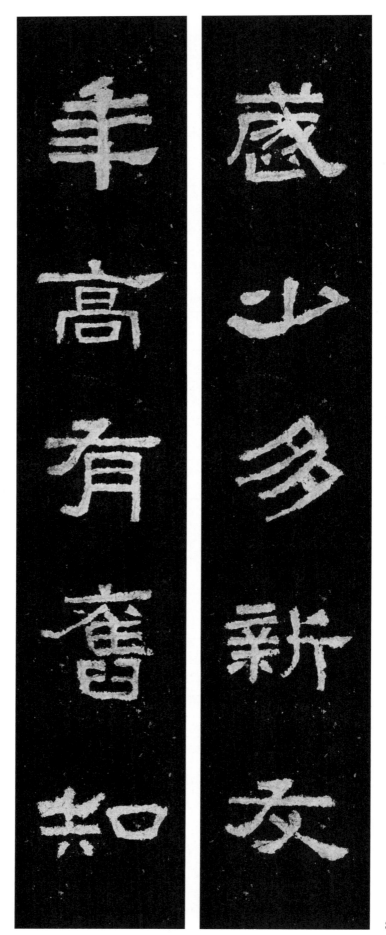

忠孝随時代

詩書潤子孫

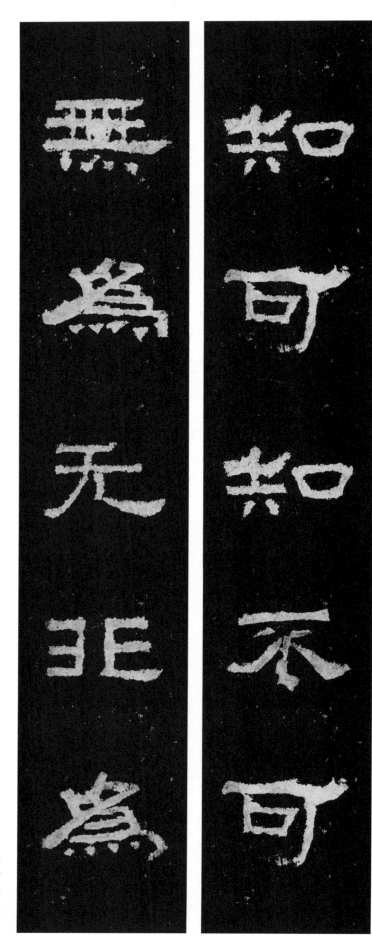

知可知不可

无为无非为

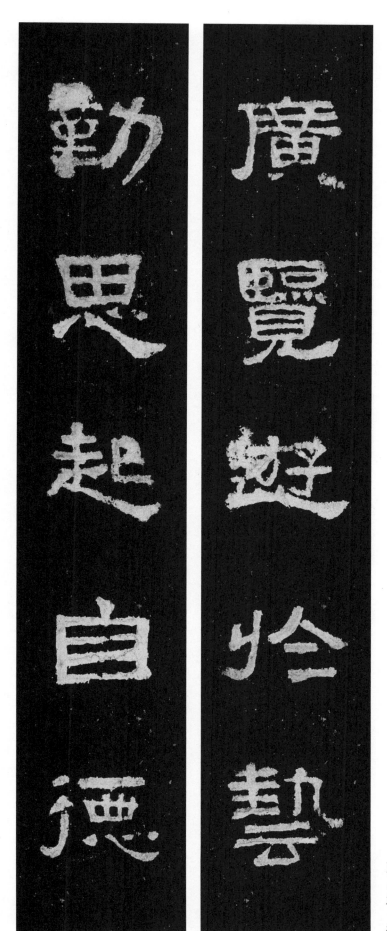

广览游于艺
勤思起自德

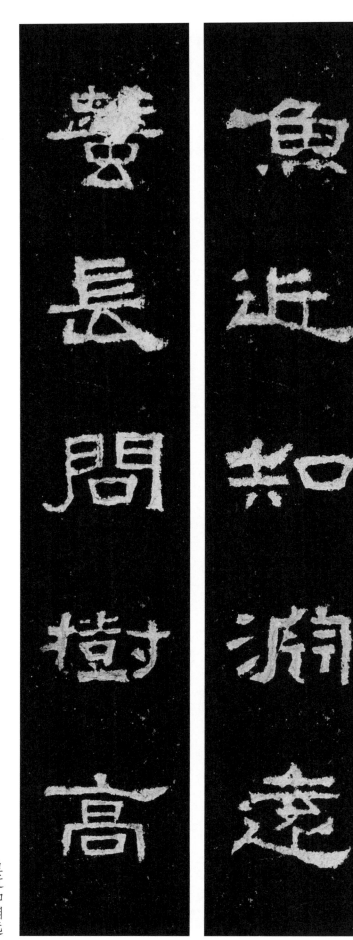

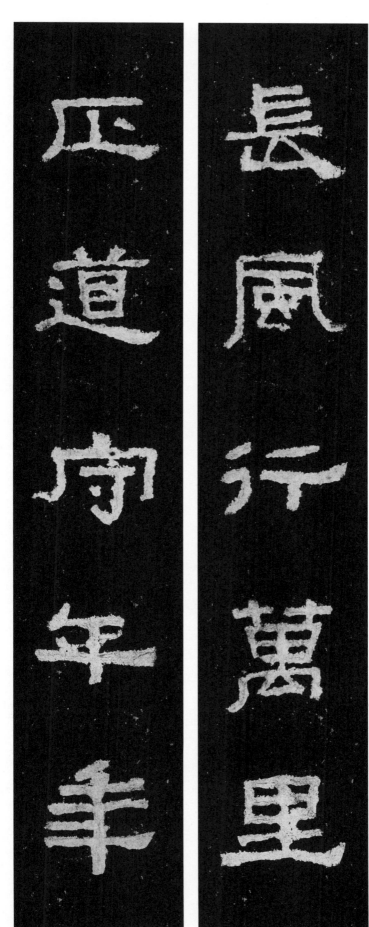

長風行萬里

正道守年年

长风行万里

正道守千年

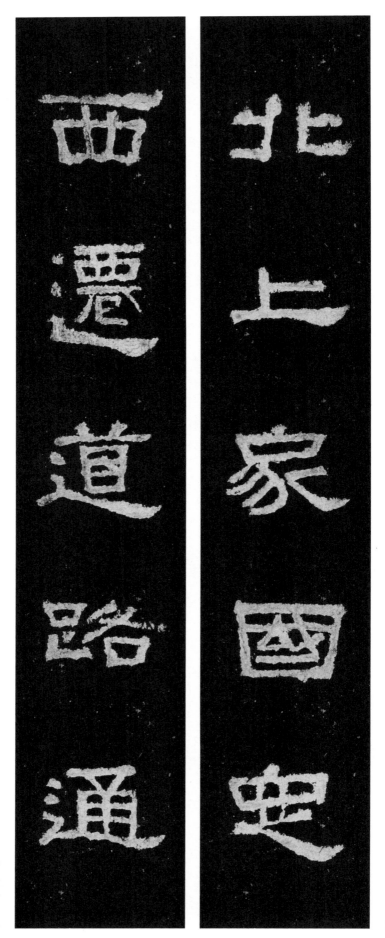

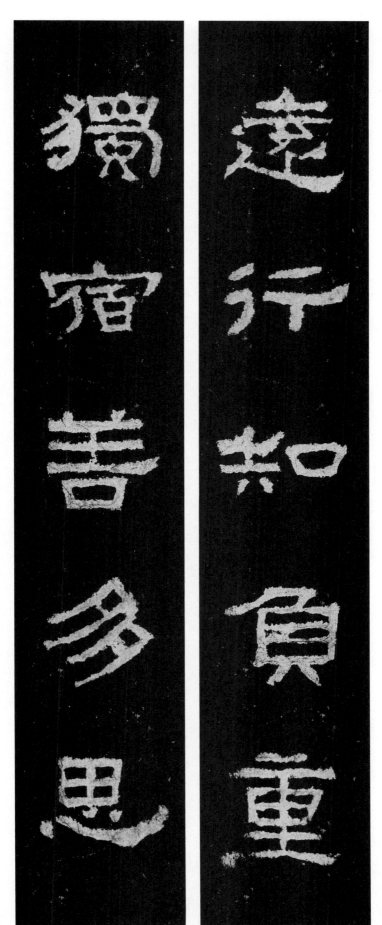

远行知负重

独宿善多思

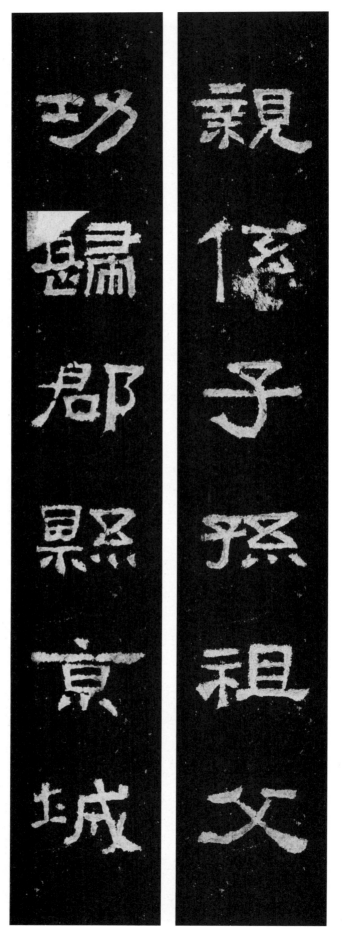

親系子孫祖父

功归郡县京城

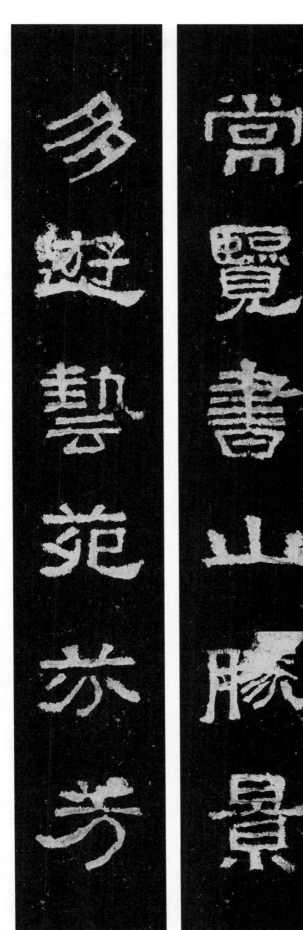

常览书山胜景
多游艺苑芬芳

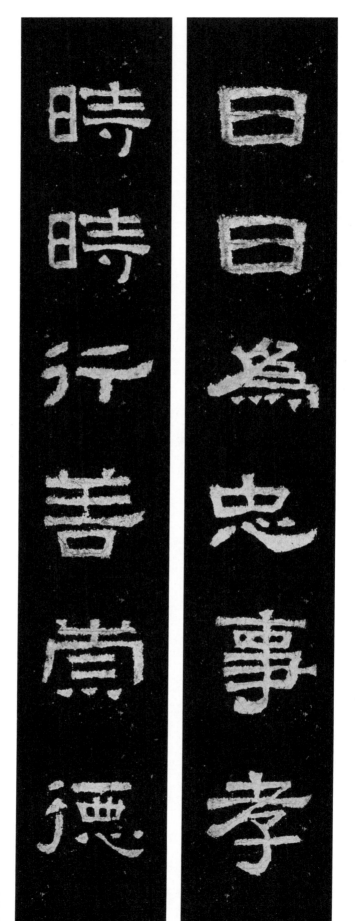

日日為忠事孝
時時行善崇德

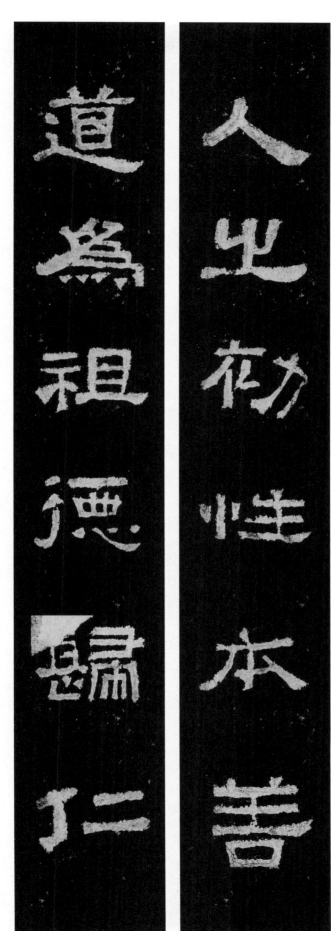

人之初性本善
道为祖德归仁

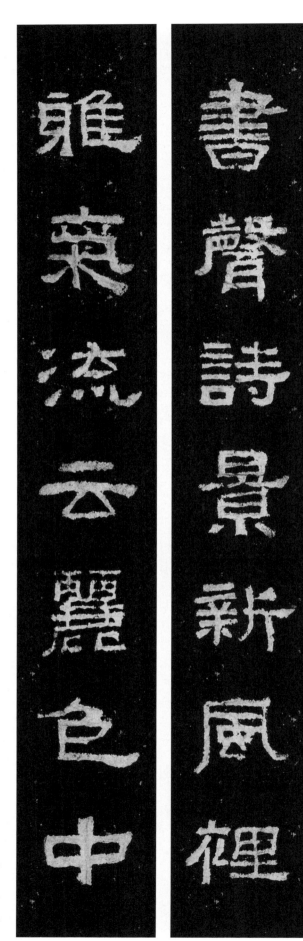

书声诗景新风里
雅气流云丽色中

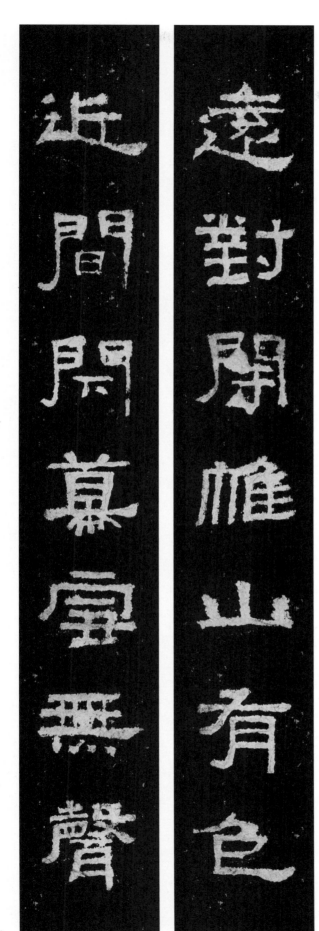

遠對開帷山有色

近聞閉幕雪無聲

远对开帷山有色
近闻闭幕雪无声

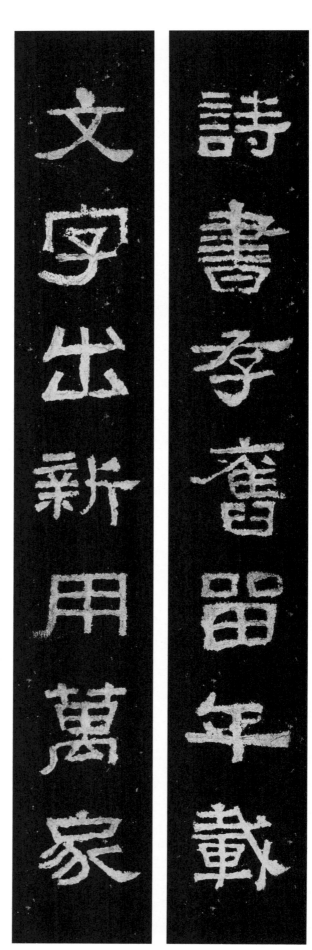

诗书存旧留千载

文字出新用万家

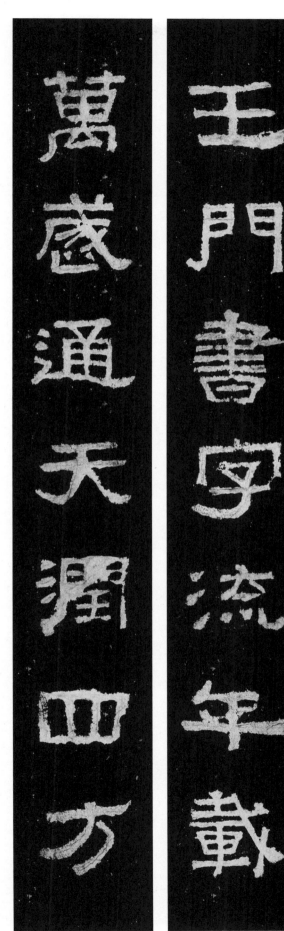

王門書字流年載

萬歲通天潤四方

王门书字流千载

万岁通天润四方

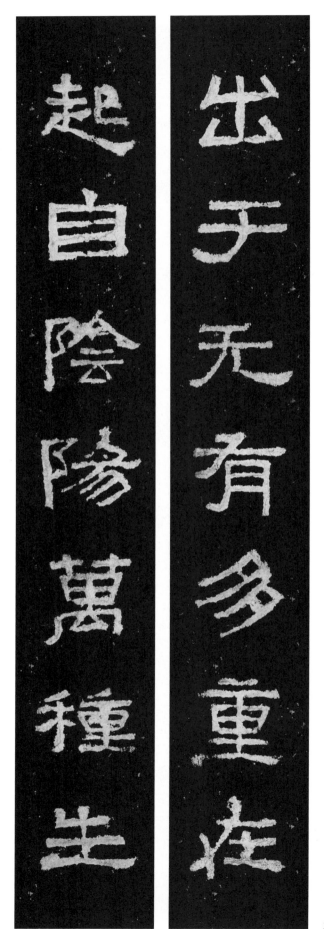

起自陰陽萬種生

出于无有多重在
起自阴阳万种生

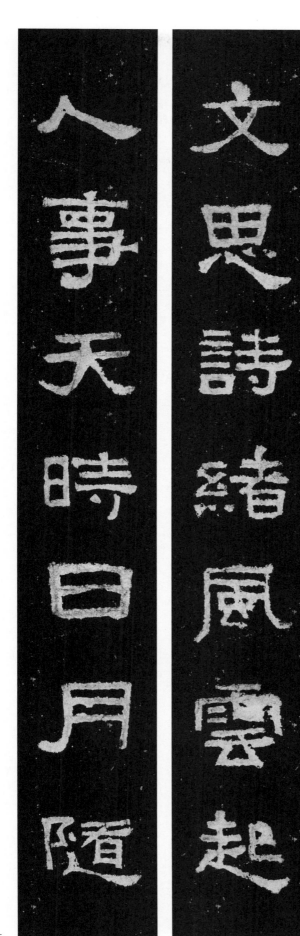

文思詩緒風雲起
人事天時日月隨

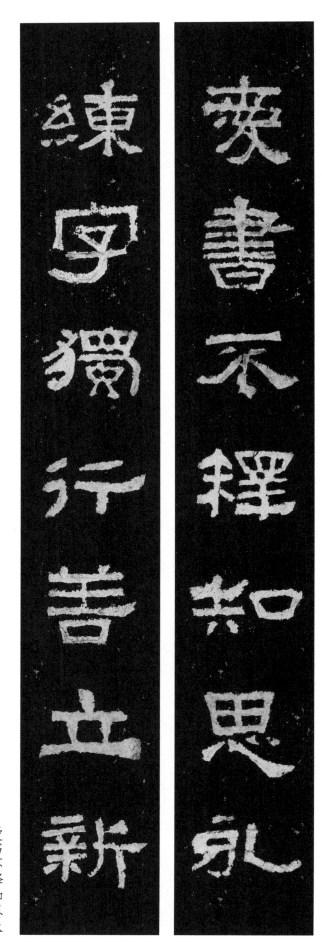

爱书不释知思永
练字独行善立新

無聲近樹風常起

有色遠山月自留

无声近树风常起
有色远山月自留

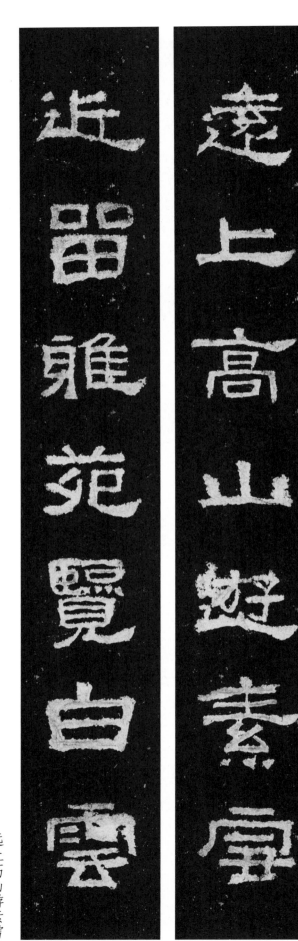

遠上高山游素雪

近留雅苑览白云

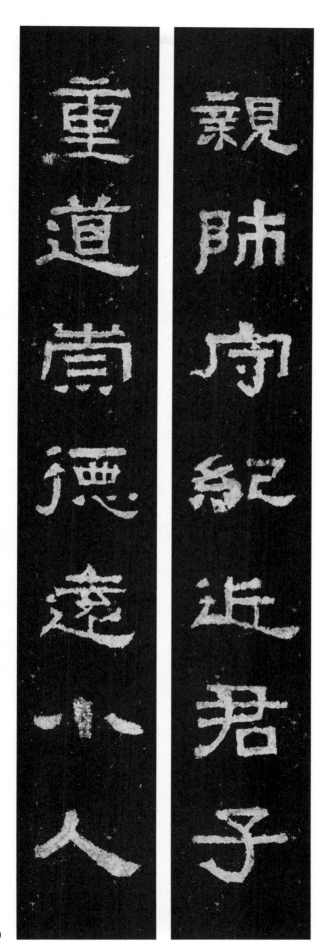

親師守紀近君子
重道崇德遠小人

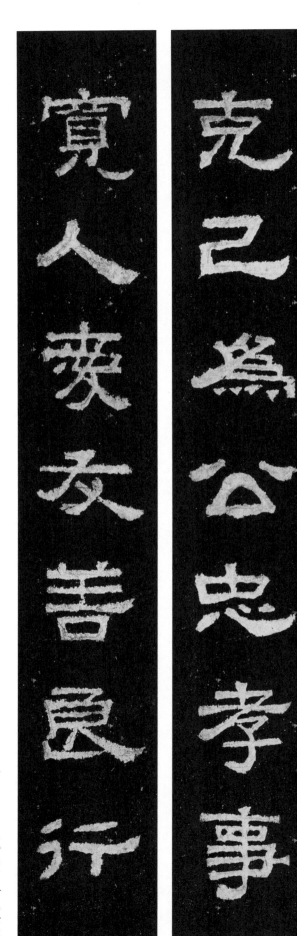

克己為公忠孝事
寬人來友善良行

克己为公忠孝事
宽人爱友善良行

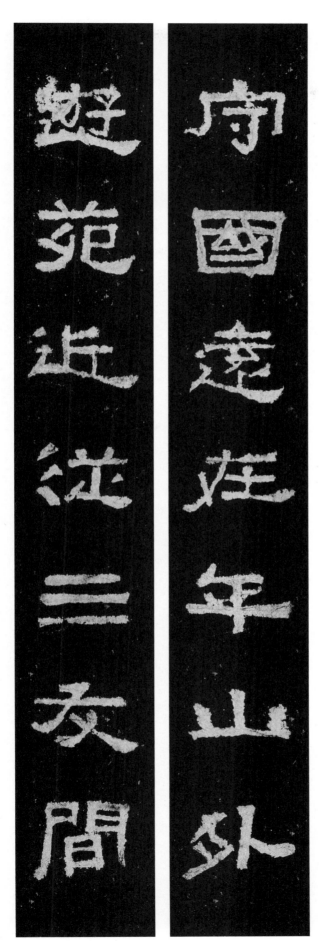

守国远在年山外

游苑近从三友間

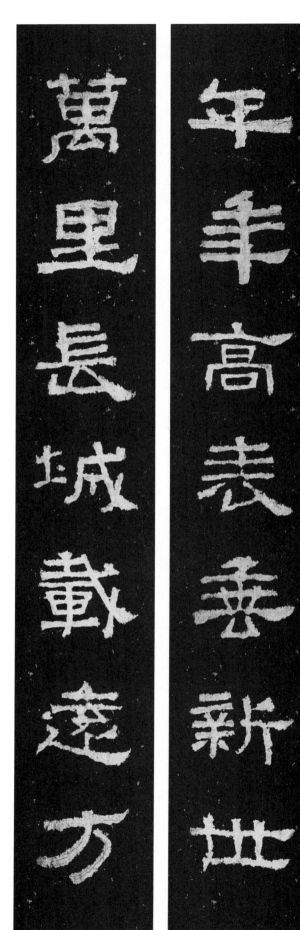

千年高表垂新世

万里长城载远方

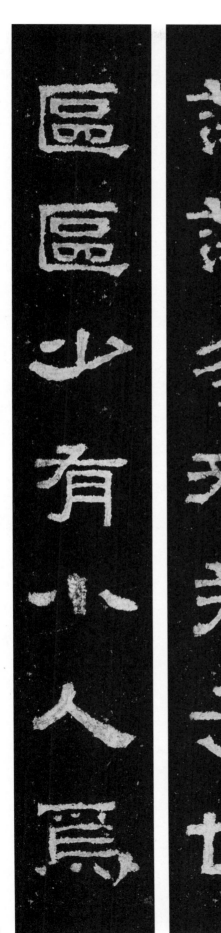

荡荡多来君子也
区区少有小人焉

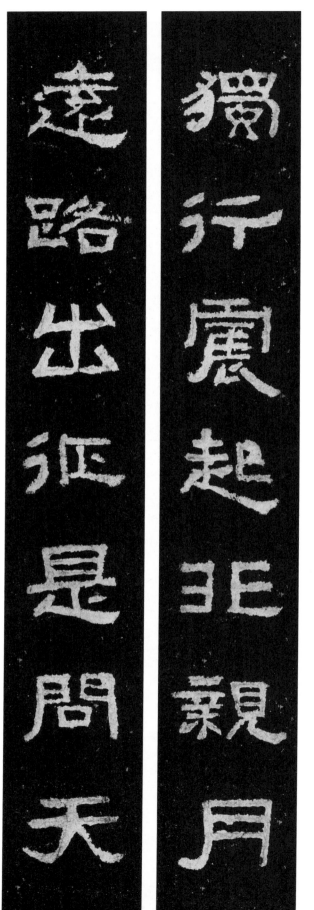

独行震起非亲月
远路出征是问天

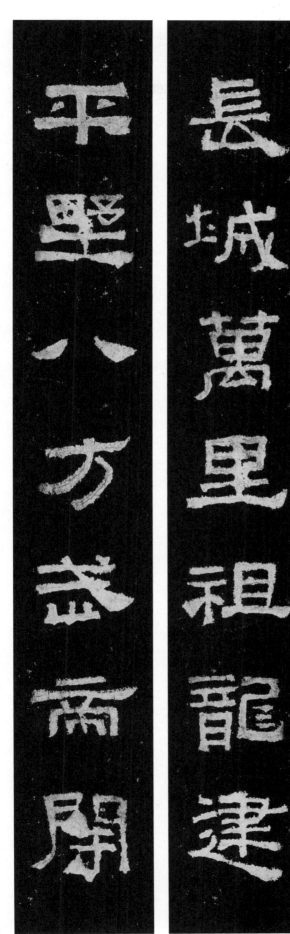

長城萬里祖龍建

平野八方武帝開

长城万里祖龙建

平野八方武帝开

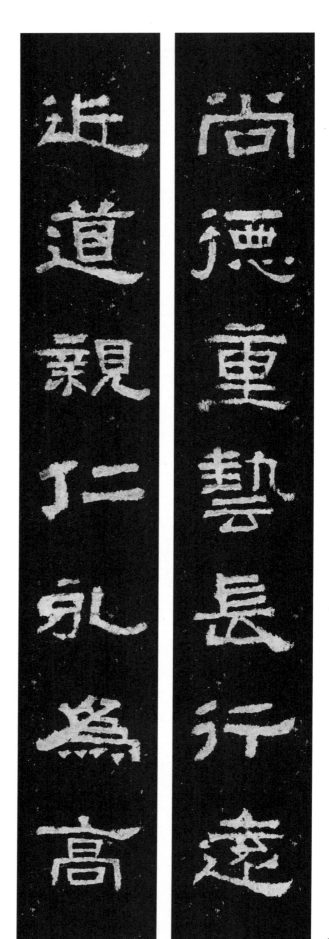

尚德重艺长行远

近道亲仁永为高

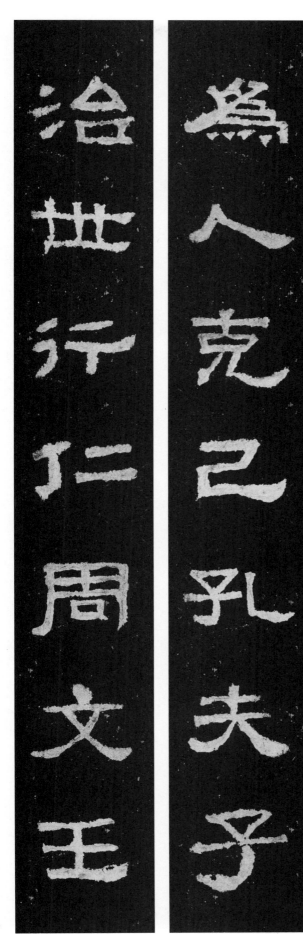

为人古己孔夫子
治世行仁周文王

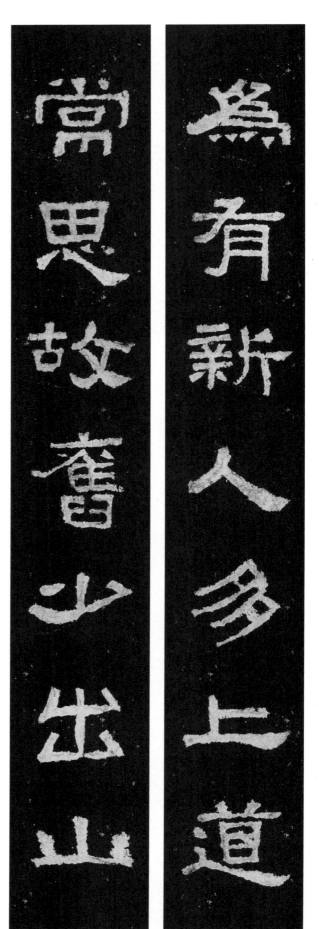

常思故舊少出山

為有新人多上道
常思故舊少出山

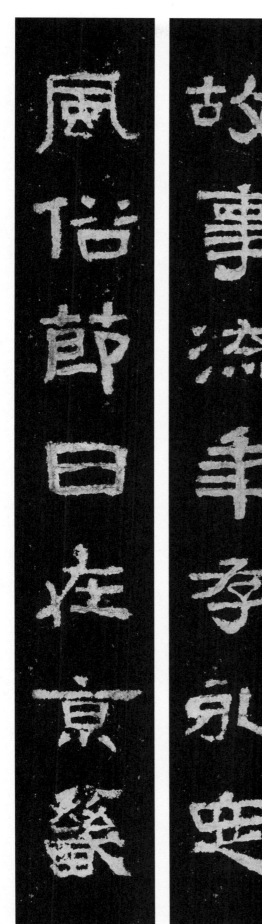

故事流年存永定
风俗节日在京畿

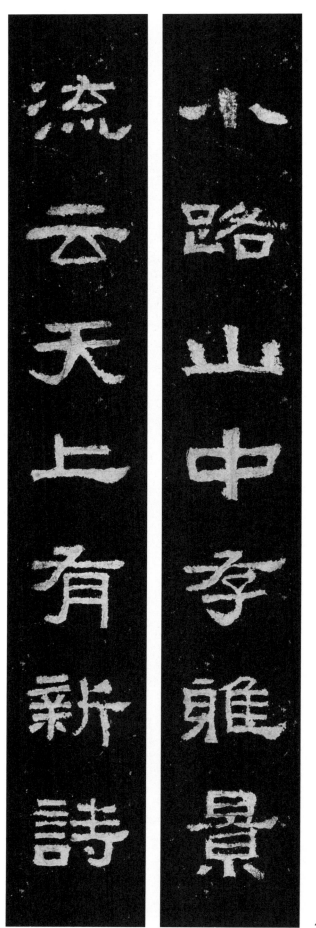

小路山中存雅景

流云天上有新诗

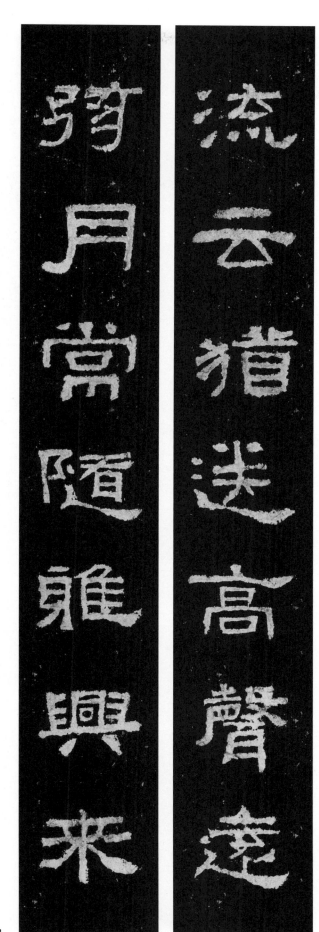

流云犹送高声远
弦月常随雅兴来

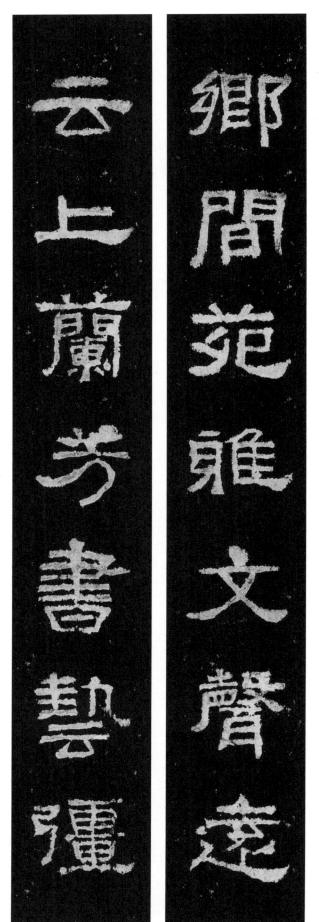

鄉間苑雅文聲遠

云上蘭芳書藝強

乡间苑雅文声远

云上兰芳书艺强

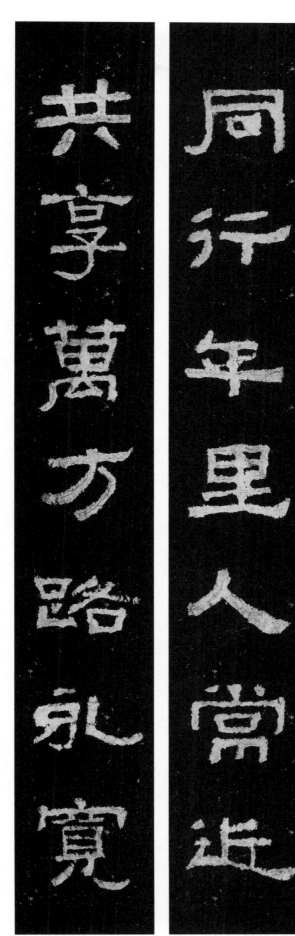

同行千里人常近
共享万方路永宽

43

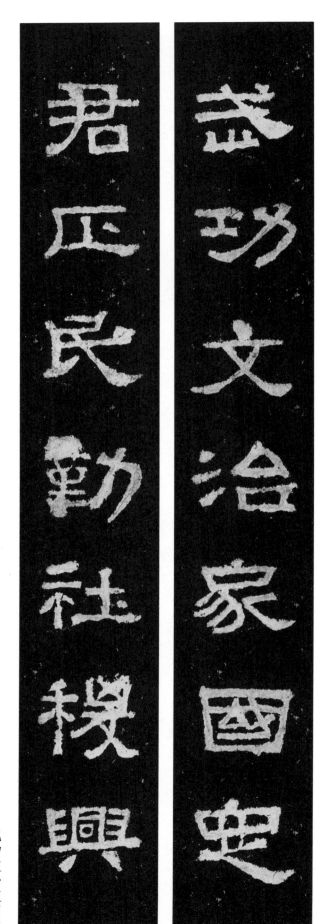

武功文治家国定
君正民勤社稷兴

常述詩書出苑內

方知籌第在帷中

常述诗书出苑内
方知筹策在帷中

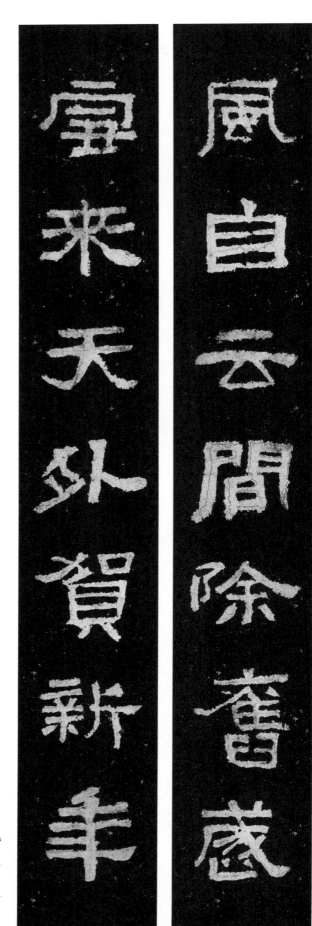

风自云间除旧岁

雪来天外贺新年

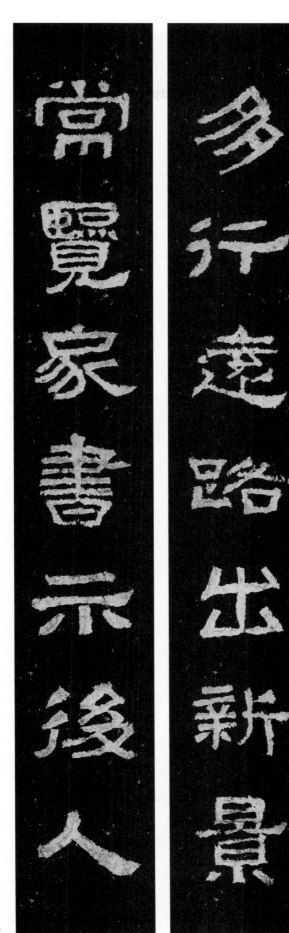

多行遠路出新景
常覽家書示後人

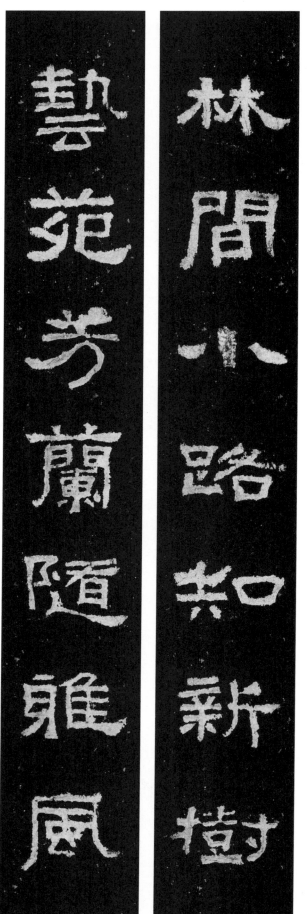

林間小路知新樹

藝苑芳蘭隨雅風

林间小路知新树
艺苑芳兰随雅风

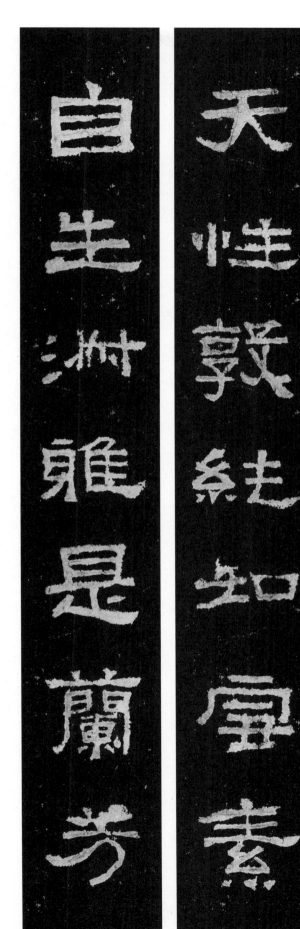

天性敦纯如雪素
自生淑雅是兰芳

49

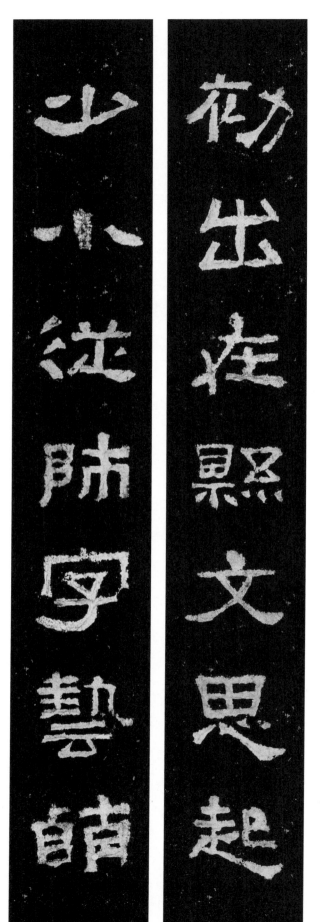

初出在县文思起
少小从师字艺萌

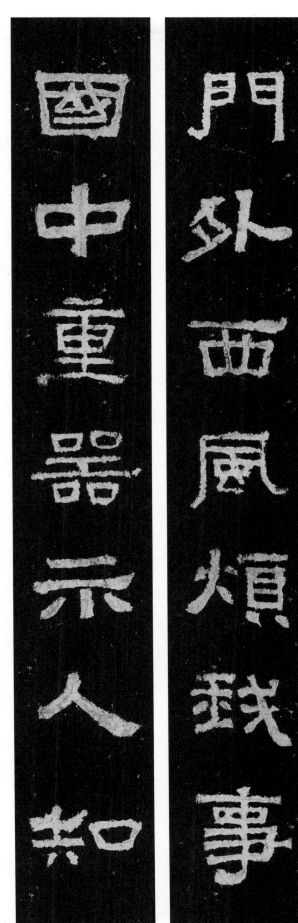

門外西風煩我事
国中重器示人知

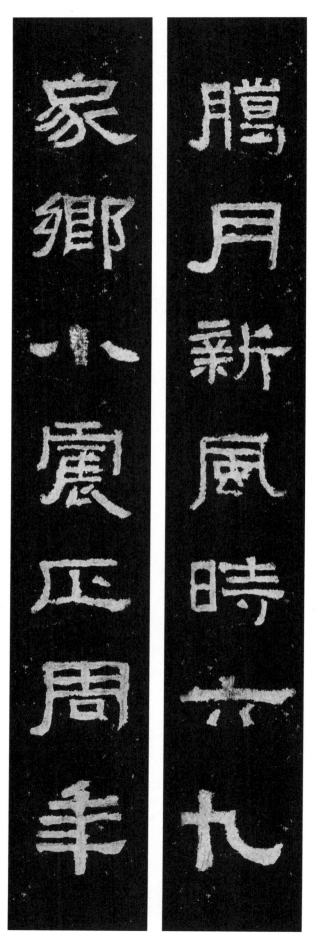

腊月新风时六九

家乡小震正周年

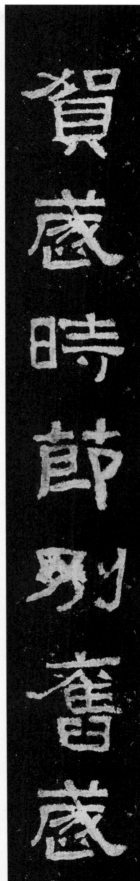

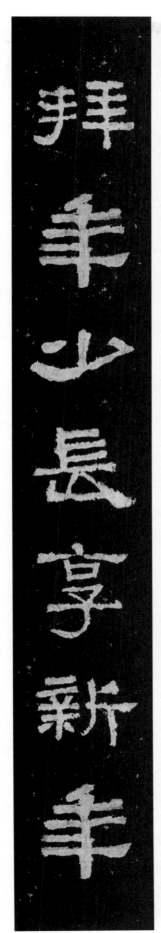

贺岁时节别旧岁

拜年少长享新年

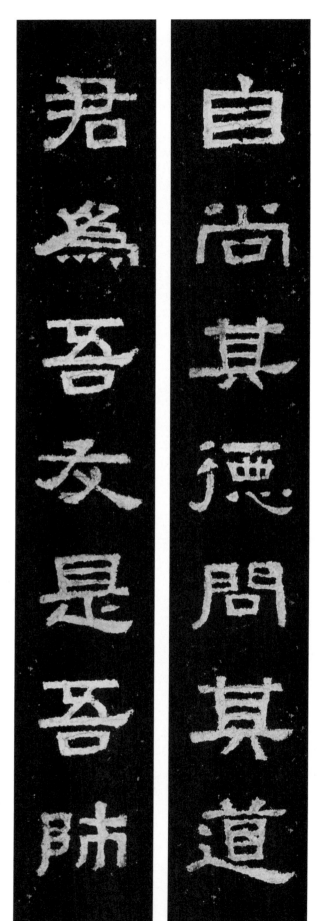

君為吾友是吾師

自尚其德問其道

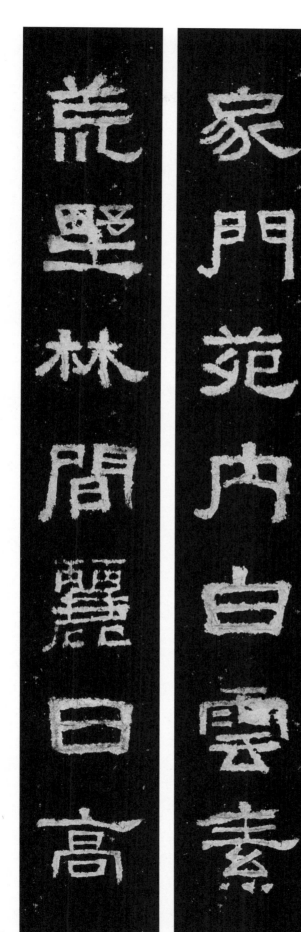

55

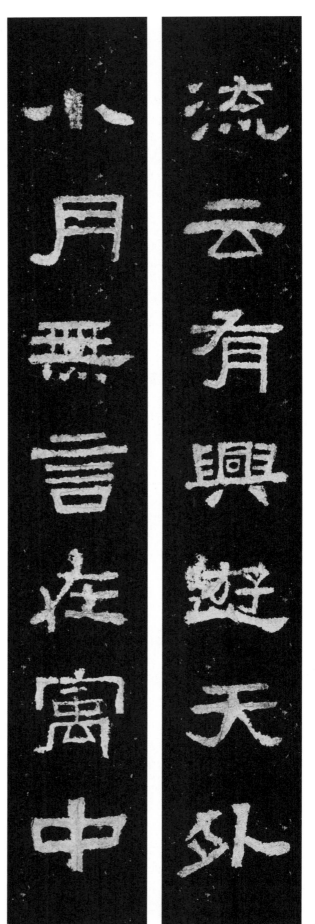

流云有兴游天外
小月无言在寓中

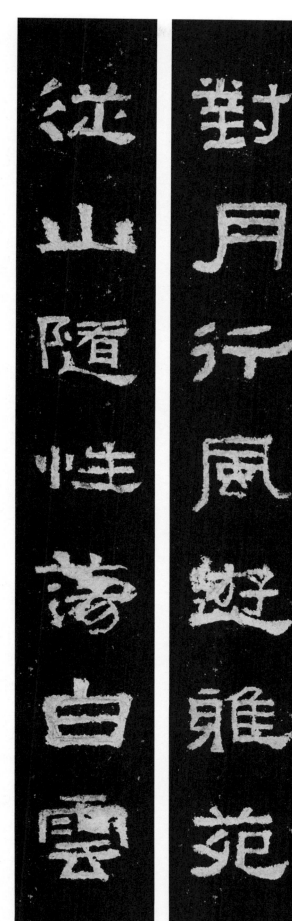

對月行風遊雅苑
從山隨性蕩白雲

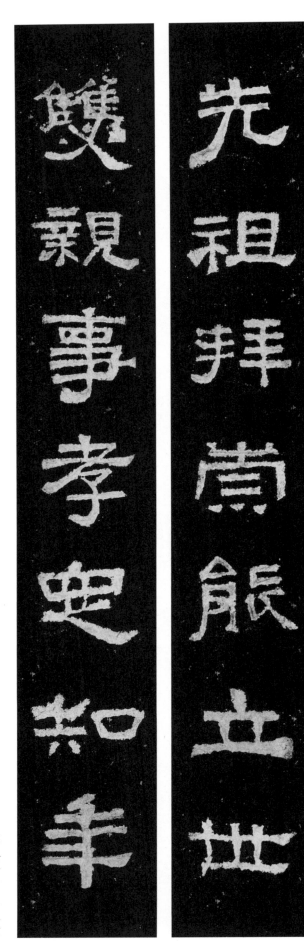

先祖拜崇能立世

双亲事孝定知年

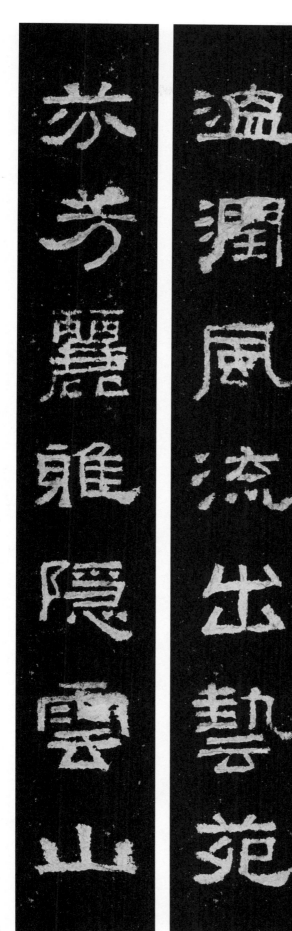

温潤風流出藝苑

芬芳麗雅隱雲山

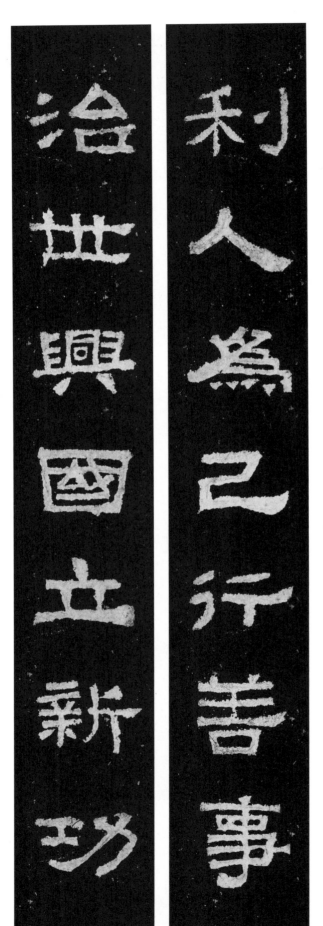

利人为己行善事
治世兴国立新功

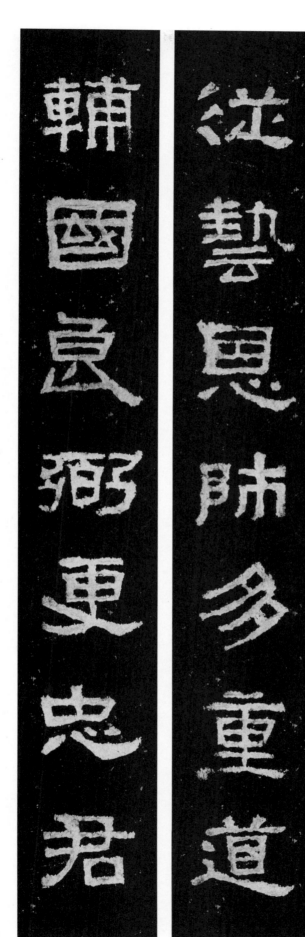

从艺恩师多重道
辅国良弼更忠君

61

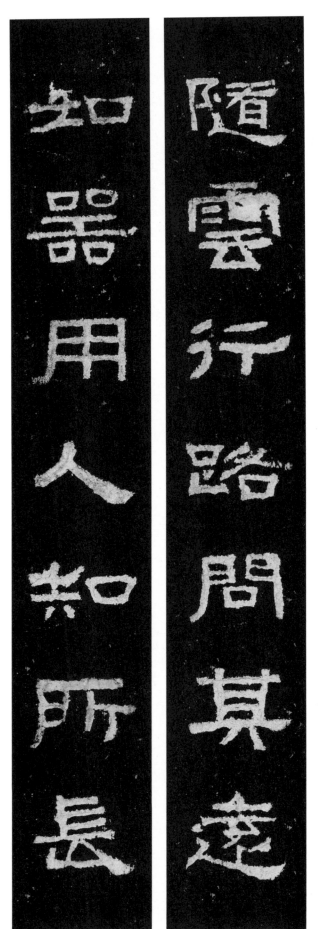

随云行路问其远

如器用人知所长

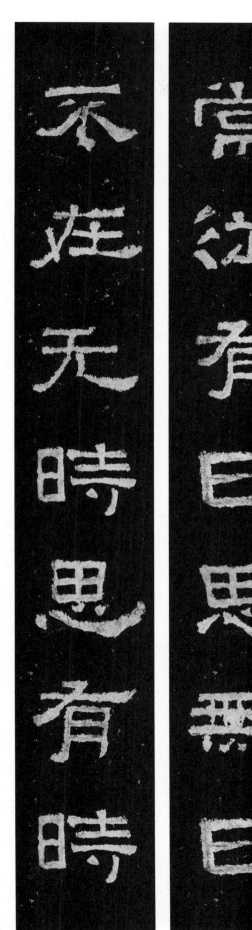

常從有日思無日
不在無時思有時

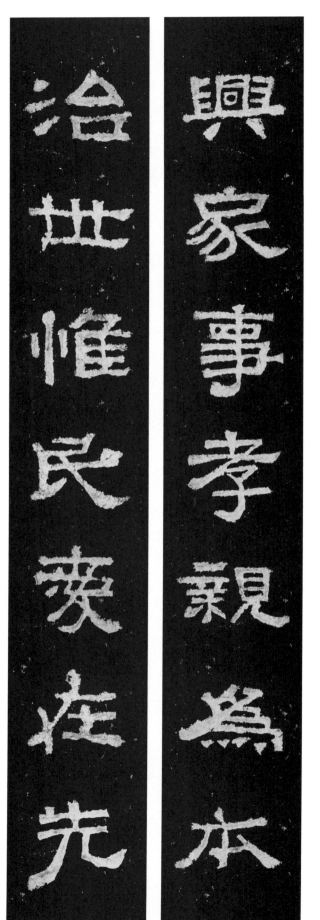

興家事孝親為本

治世惟民愛在先

兴家事孝亲为本
治世惟民爱在先

山高景遠非無樹

月隱風平是有聲

山高景远非无树
月隐风平是有声

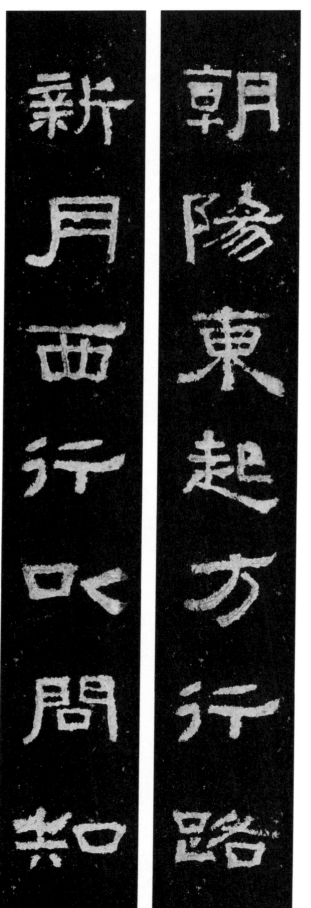

朝陽東起方行路
新月西行以問知

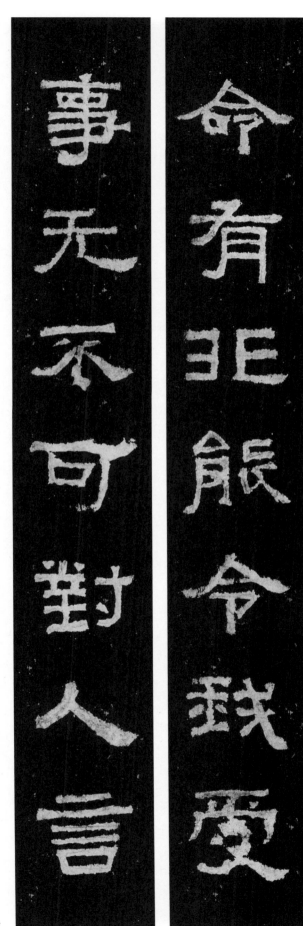

事无不可对人言

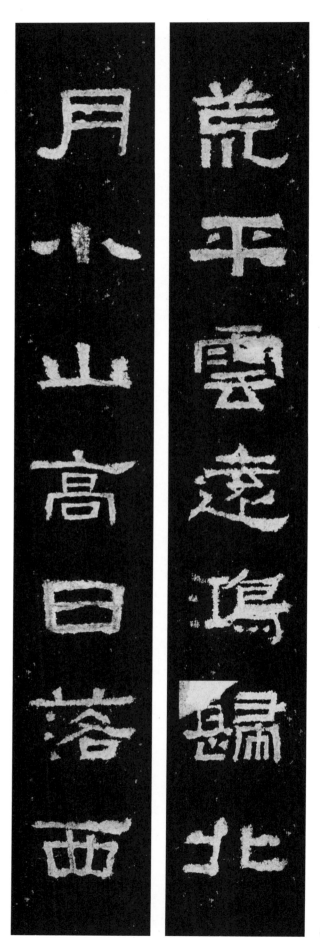

荒平云远鸿归北
月小山高日落西

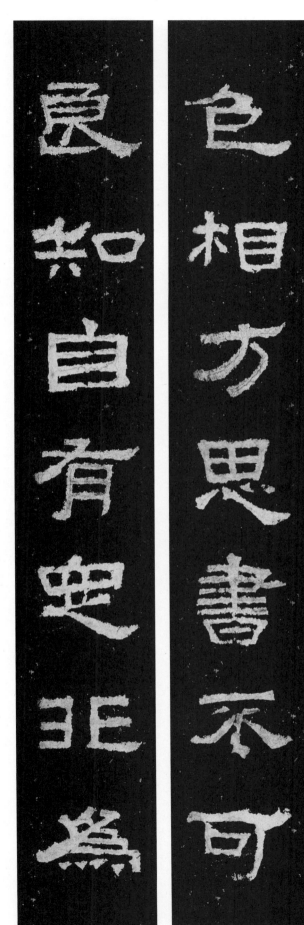

色相方思书不可
良知自有定非为

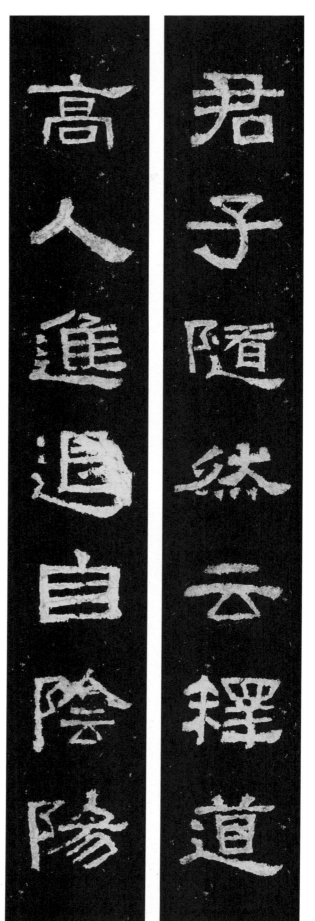

君子隨然云釋道
高人進退自陰陽

君子随然云释道
高人进退自阴阳

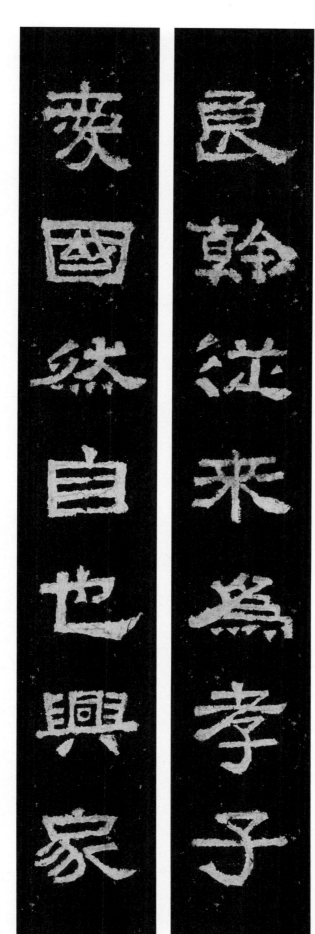

良榦從來為孝子

愛國然自也興家

良干从来为孝子

爱国然自也兴家

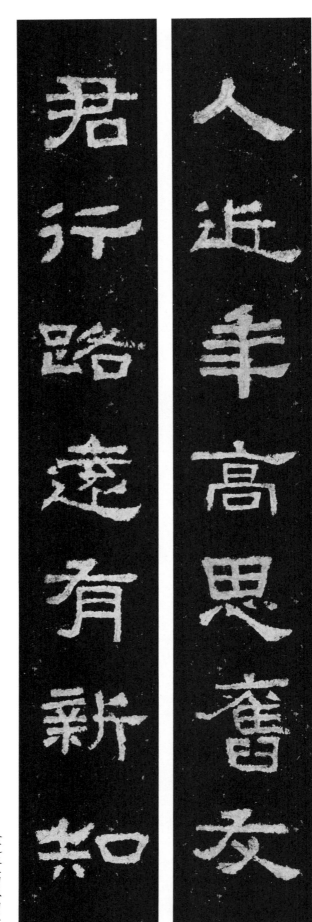

人近年高思旧友

君行路远有新知

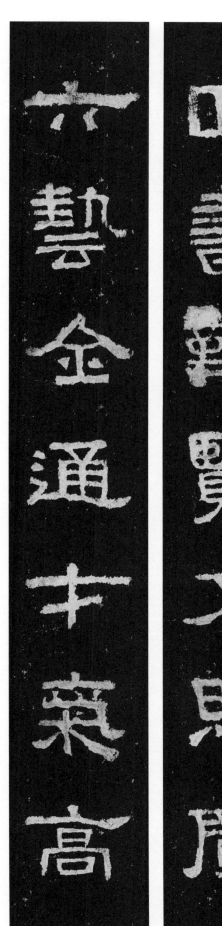

四书勤览文思广
六艺全通才气高

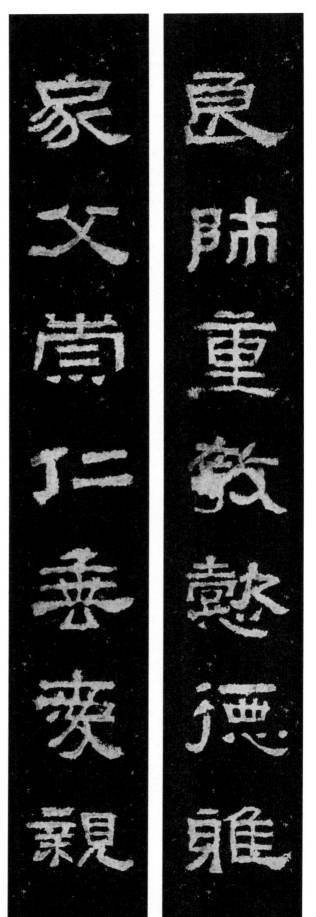

良師重教懿德雅

家父崇仁垂爱亲

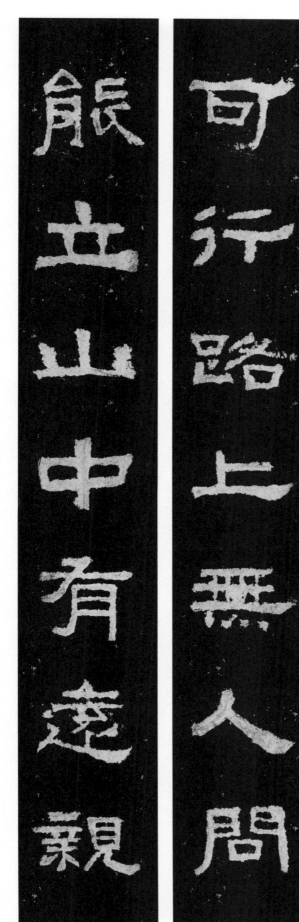

可行路上无人问
能立山中有远亲

75

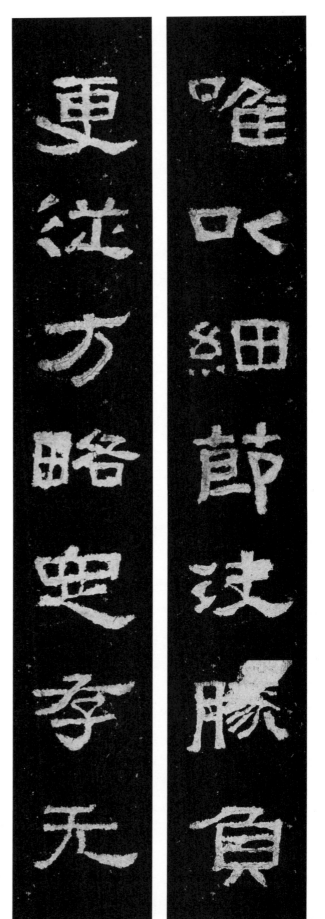

唯以細節決勝負

更從方略定存无

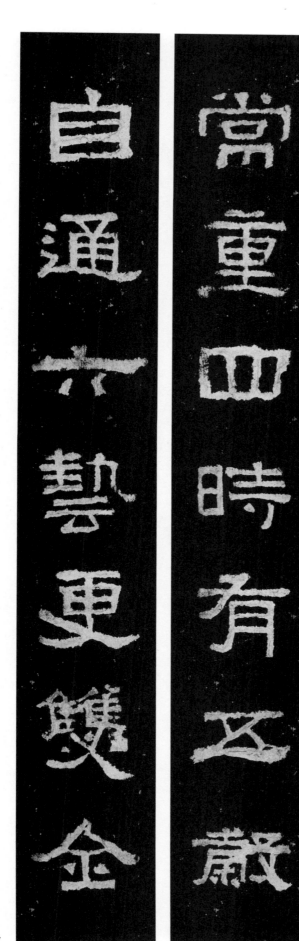

常重四时有五谷
自通六艺更双全

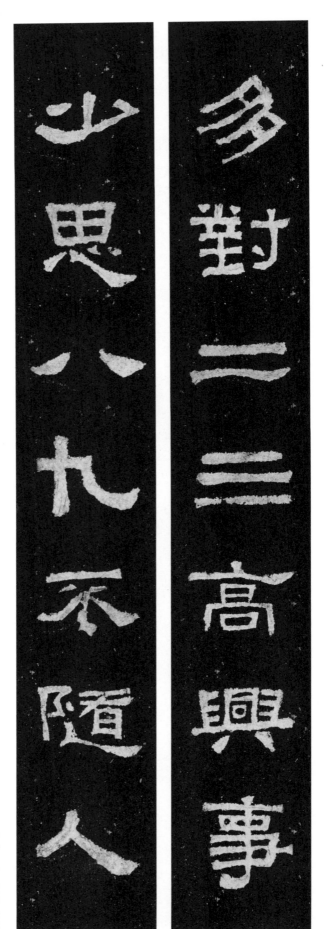

多對二三高興事
少思八九不隨人

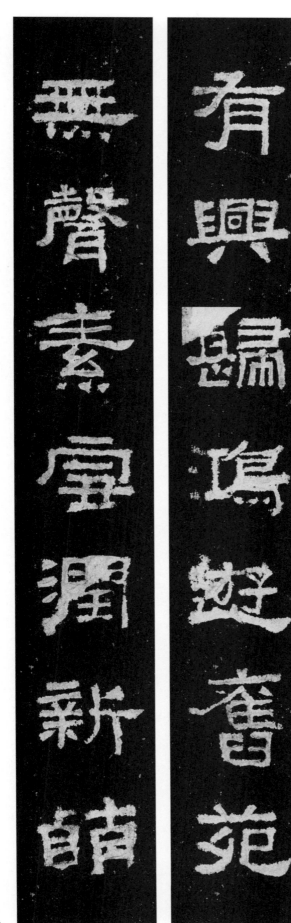

無聲素雪潤新萌

有興歸鴻遊舊苑

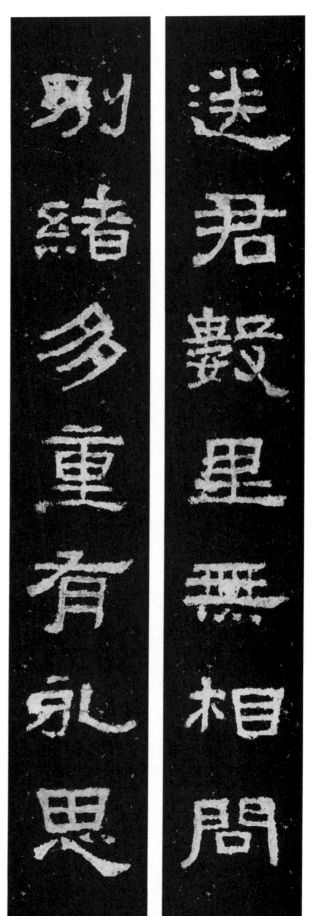

送君數里無相問
別緒多重有永思

送君数里无相问
别绪多重有永思

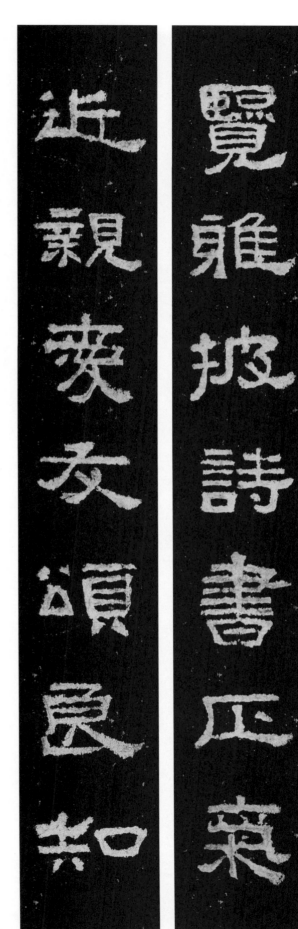

览雅披诗书正气
近亲爱友颂良知

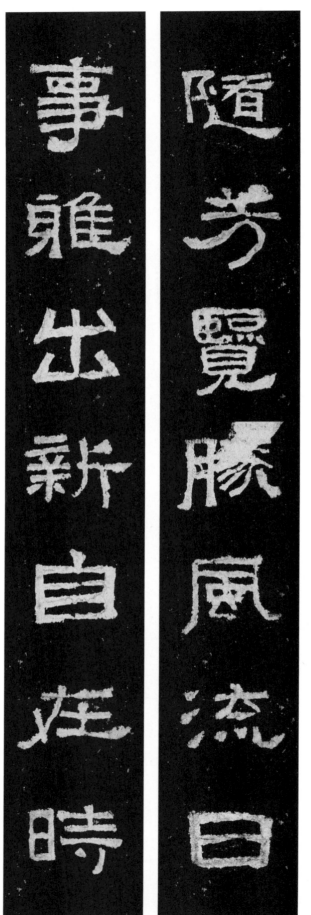

事雅出新自在時

随芳覽勝風流日

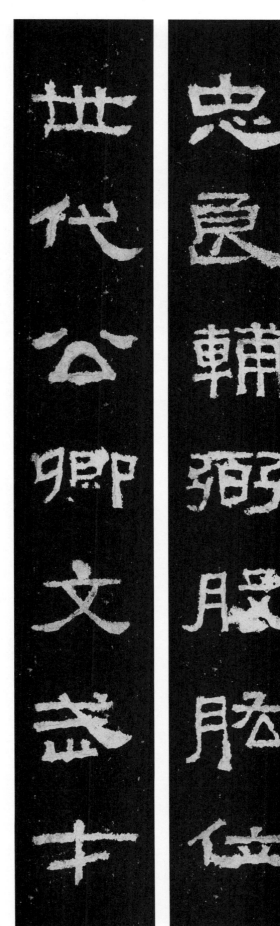

忠良辅弼股肱位
世代公卿文武才

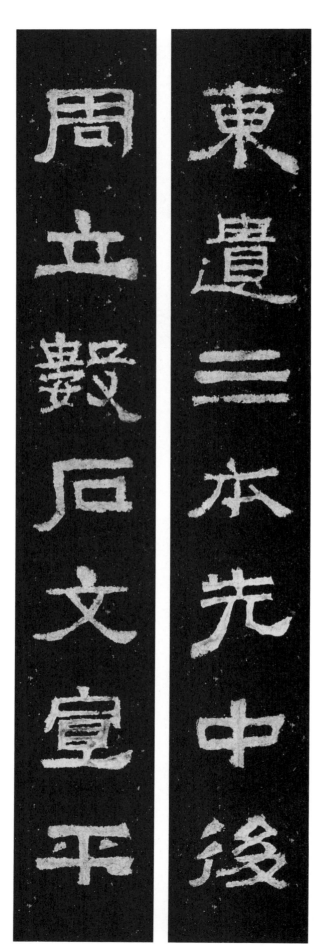

東遺三本先中後

周立數石文宣平

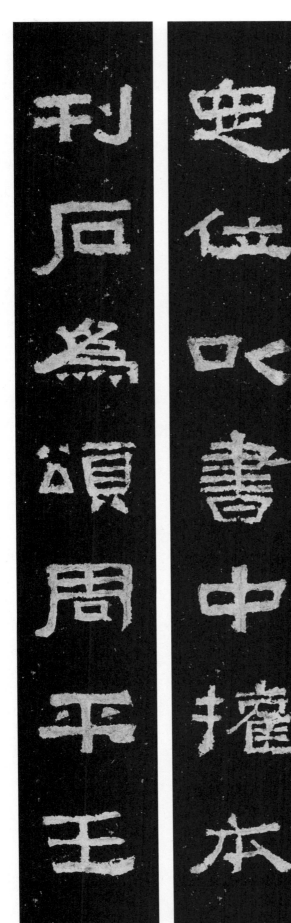

定位以书中权本
刊石为颂周平王

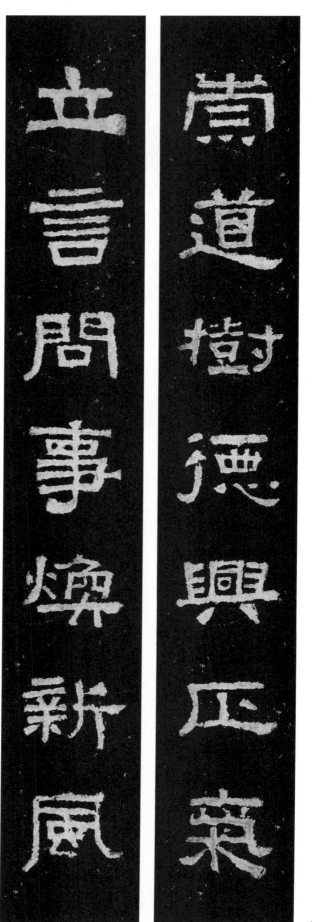

崇道树德兴正气
立言问事焕新风

多問常煩對我師

有言不諱朝先祖

有言不讳朝先祖
多问常烦对我师

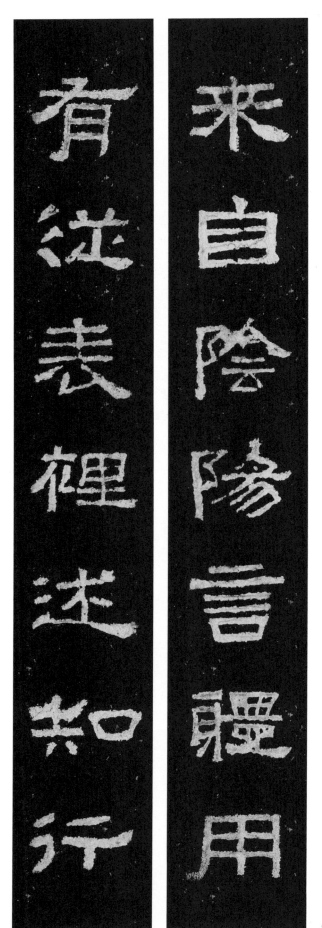

来自阴阳言体用
有从表里述知行

建功斡事非无鈌

定筭思方是有人

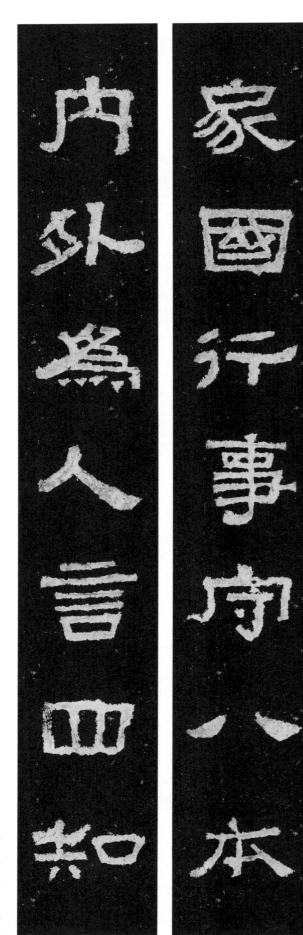

家國行事守八本

內外為人言四知

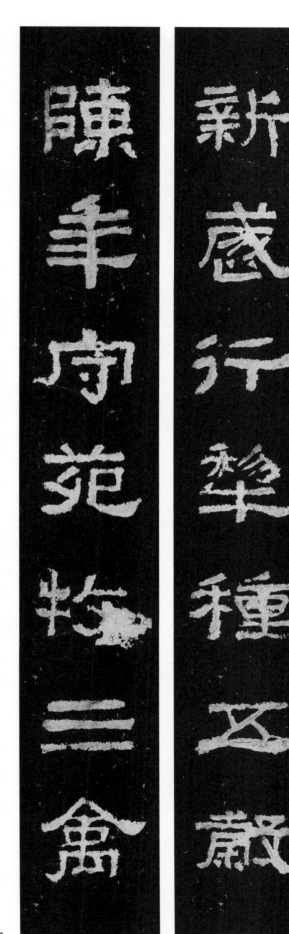

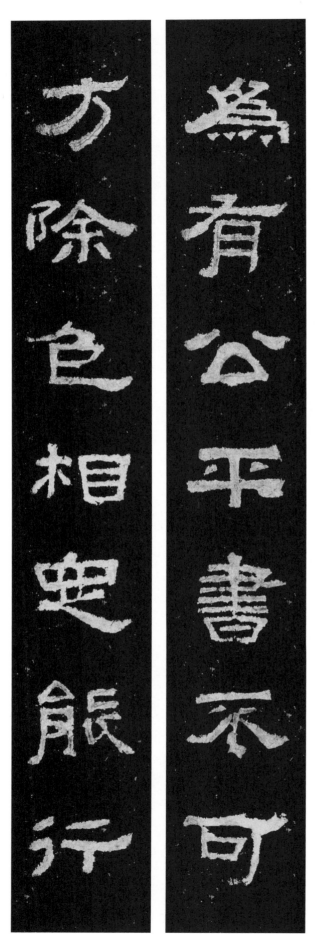

为有公平书不可
方除色相定能行

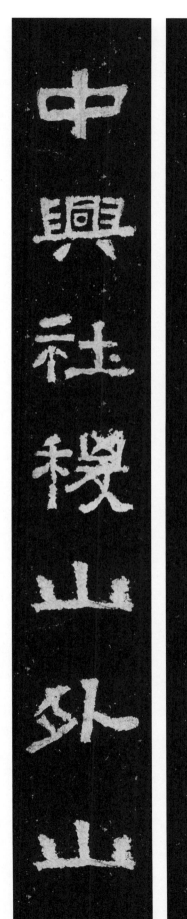
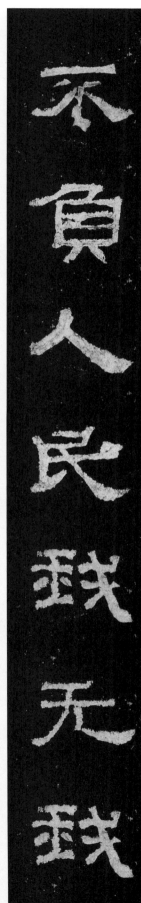

不负人民我无我
中兴社稷山外山

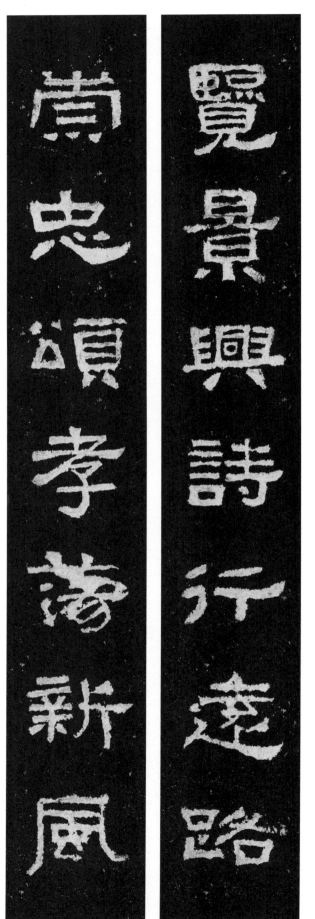

覽景興詩行遠路

崇忠頌孝荡新風

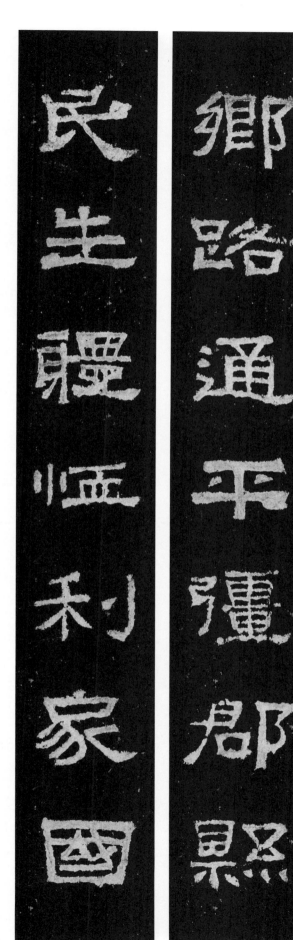

乡路通平强郡县
民生体恤利家国

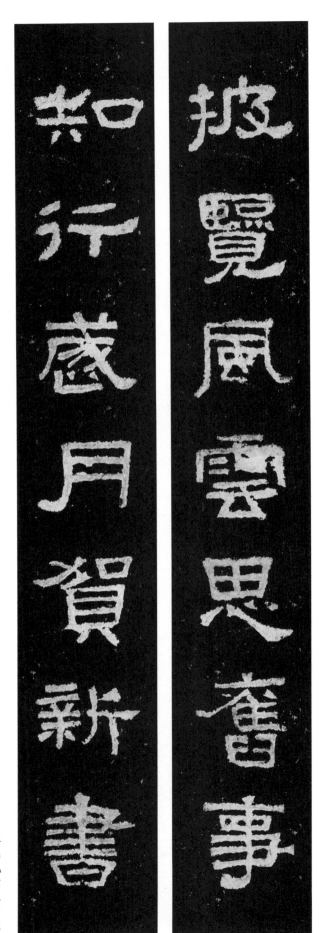

披覽風雲思舊事

知行歲月賀新書

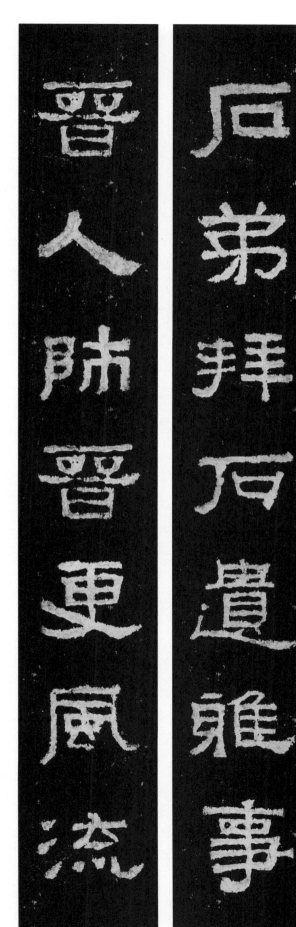

石弟拜石遗雅事

晋人师晋更风流

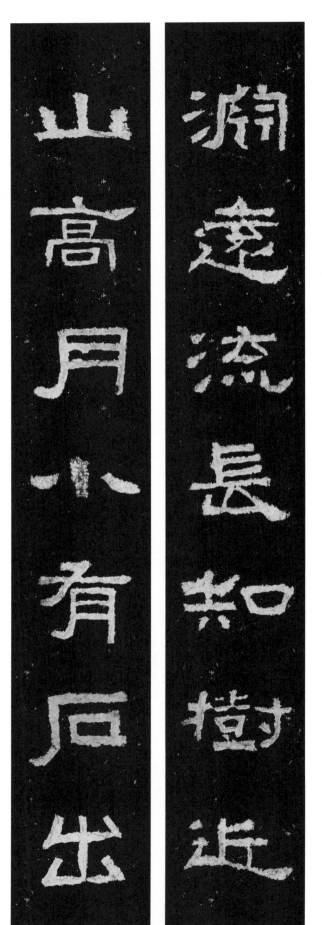

渊远流长知树近
山高月小有石出

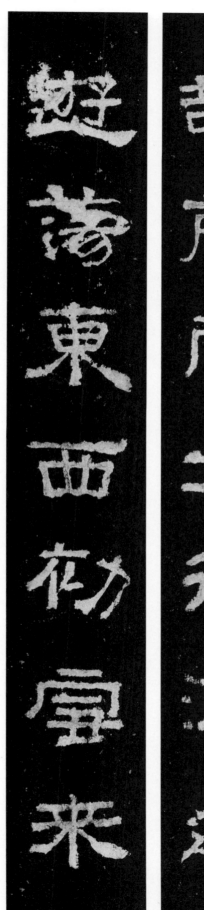

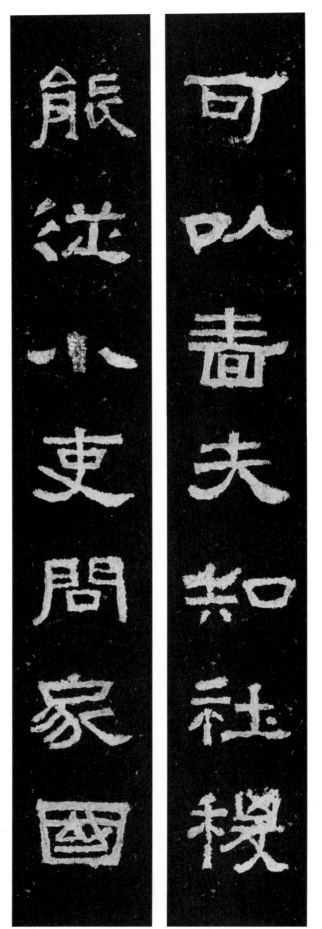

可以啬夫知社稷
能从小吏问家国

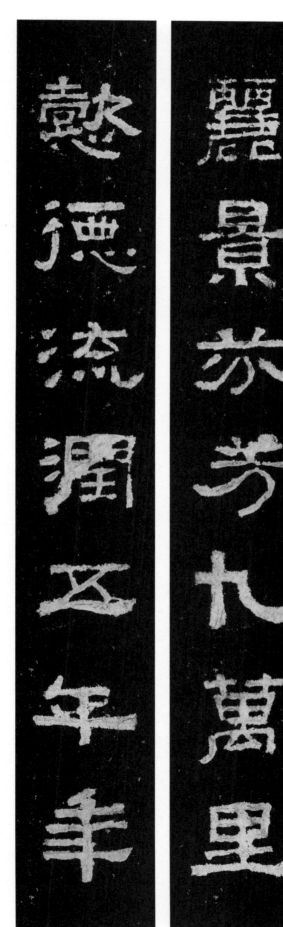

丽景芬芳九万里
懿德流润五千年

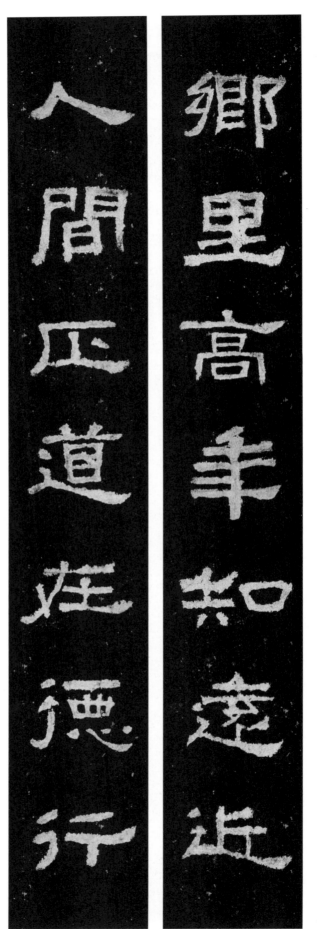

乡里高年知远近

人间正道在德行

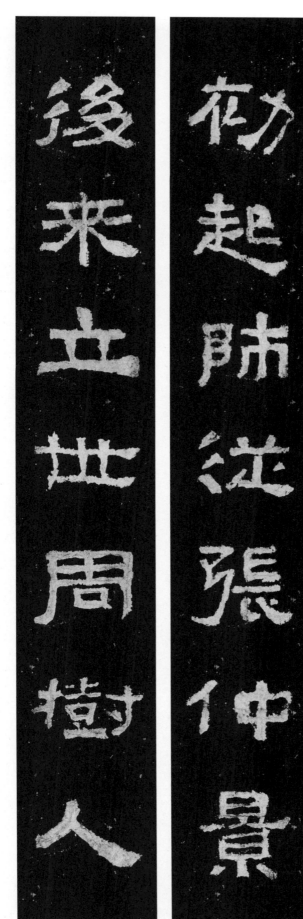

初起师从张仲景
后来立世周树人

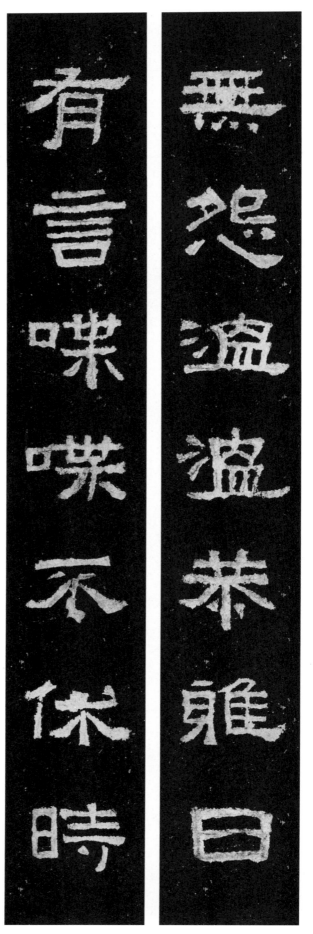

無怨溫溫恭雅日

有言喋喋不休時

无怨温温恭雅日
有言喋喋不休时

書友從師寓在東南

漢風問道興于西北

汉风问道兴于西北

书友从师寓在东南

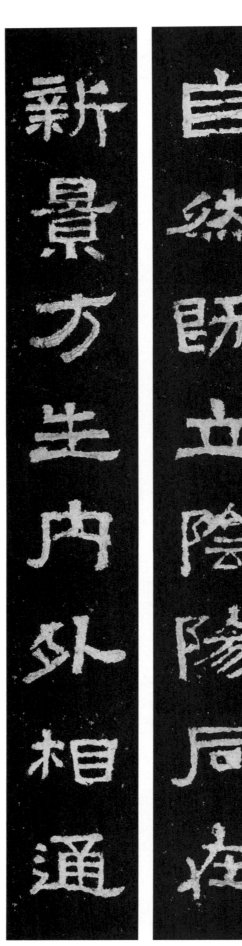

自然既立阴阳同在

新景方生内外相通

106

崇文尚武詩書永頌

近道行仁孝悌常興

崇文尚武诗书永颂
近道行仁孝悌常兴

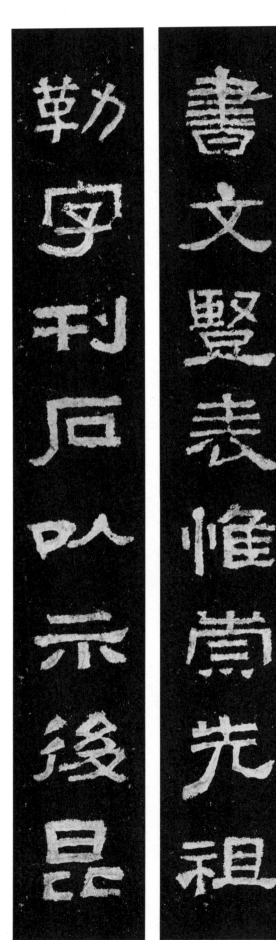

書文賢表惟崇先祖

勒字刊石以示後昆

書文竖表惟崇先祖

勒字刊石以示后昆

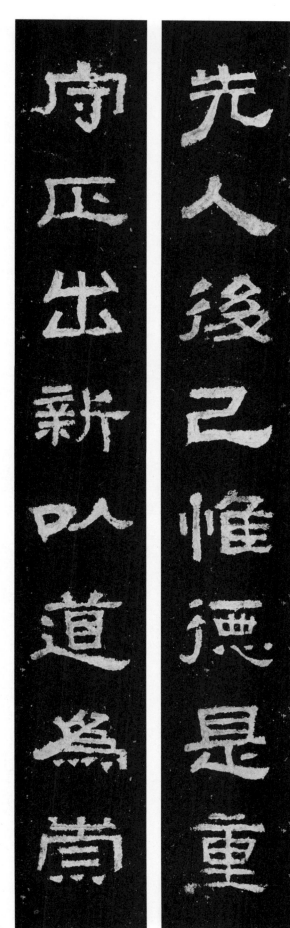

先人後己惟德是重
守正出新以道為崇

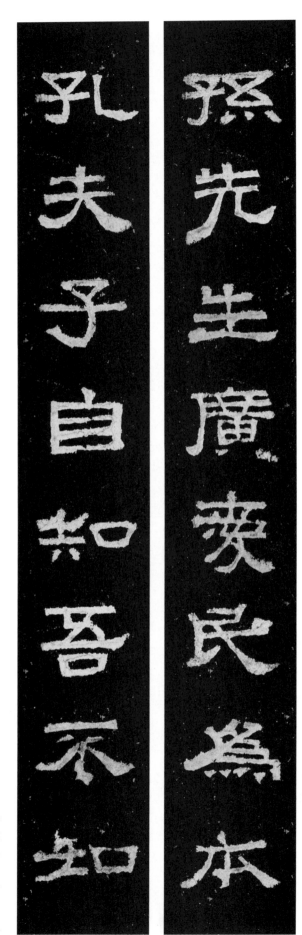

孙先生广爱民为本

孔夫子自知吾不如

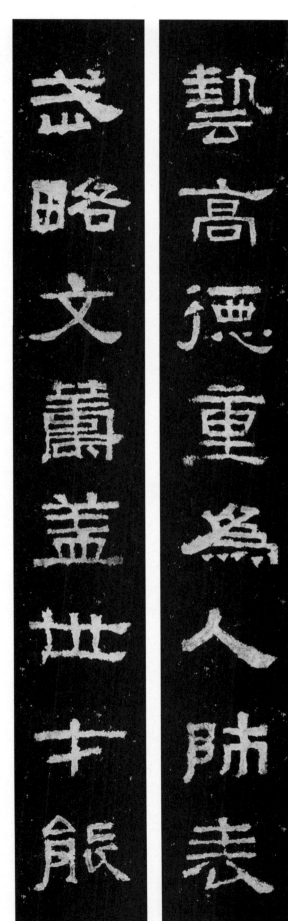

艺高德重为人师表

武略文筹盖世才能

111

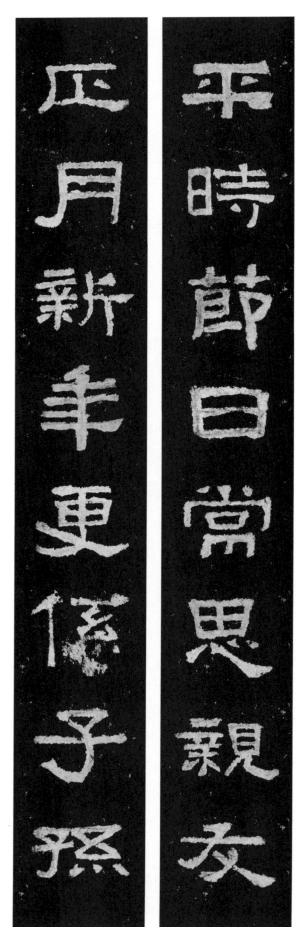

平時節日常思親友

正月新年更係子孫

平时节日常思亲友

正月新年更系子孙

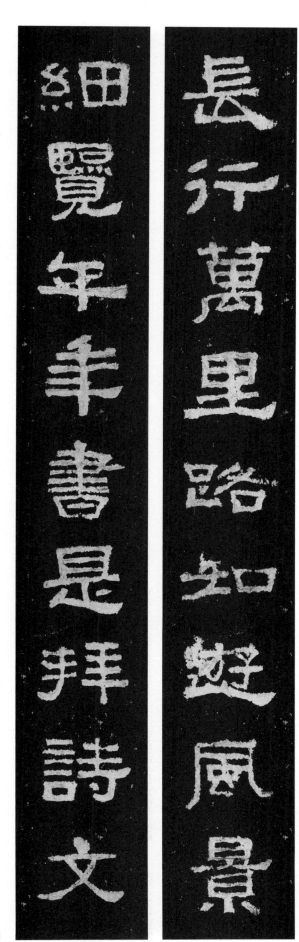

長行萬里路如遊風景
細覽年年書是拜詩文

長行万里路如游风景
细览千年书是拜诗文

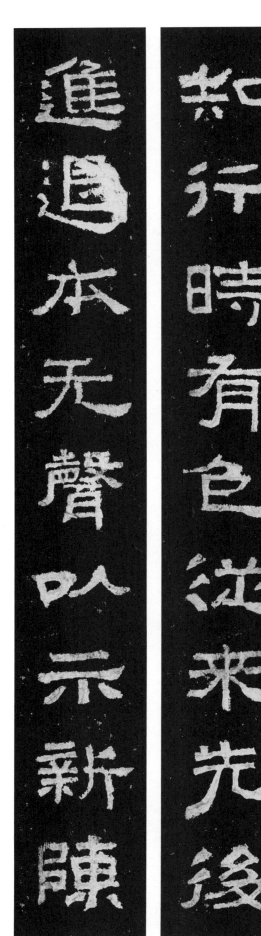

知行時有色從來先後

進退本無聲以示新陳

知行时有色从来先后

进退本无声以示新陈